U0000992

家庭美術館／美術家傳記叢書

原彩・東方
吳昊

曾長生／著

國立台灣美術館 策劃　　藝術家 執行
National Taiwan Museum of Fine Arts

照耀歷史的美術家風采

「家庭美術館——美術家傳記叢書」於民國八十一年起陸續策劃編印出版，網羅二十世紀以來活躍於藝術界的前輩美術家，涵蓋面遍及視覺藝術諸領域，累積當代人對前輩美術家成就的認知與肯定，闡述彼等在我國美術史上承先啟後的貢獻，是重要的藝術經典。同時，更是大眾了解臺灣美術、認識臺灣美術家的捷徑，也是學子及社會人士閱讀美術家創作精華的最佳叢書。

美術家的創作結晶，對國家社會以及人生都有很重要的價值。優美的藝術作品能美化國家社會的環境，淨化人類的心靈，更是一國文化的發展指標，而出版「美術家傳記」則是厚實文化基底的重要工作，也讓中華民國美術發展的結晶，成為豐饒的文化資產。

Artistic Glory Illuminates History

In order to organize the historical archives of Taiwan art, *My Home, My Art Museum: Biographies of Taiwanese Artists*, a consecutive series that recounts the stories of various senior artists in visual arts in the 20th century, has been compiled and published since 1992. Accumulating recognition and acknowledgement for their achievement and analyzing their contributions to the development of art in our country, it is also a classical series of Taiwan art, a shortcut to understand the spirit and Taiwanese artists, and a good way for both students and non-specialists to look into the world of creative art.

Art creation has important value for the country and society from which it crystallizes, and for the individuals who create or appreciate it. More than embellishing our environment and cleansing our minds, a fine work of art serves as an index of the cultural status of a country. Substantiating the groundwork of our cultural progress, the publication of these artist biographies consolidates the fine arts development in the Republic of China, turning it into a fecund cultural heritage.

原彩・東方・吳昊
家庭美術館／美術家傳記叢書

目 次

四、吳昊的繪畫世界 ⋯⋯⋯ 72

五、藝術思惟演化 ⋯⋯⋯ 114

六、跨文化現代性 ⋯⋯⋯ 138

附錄

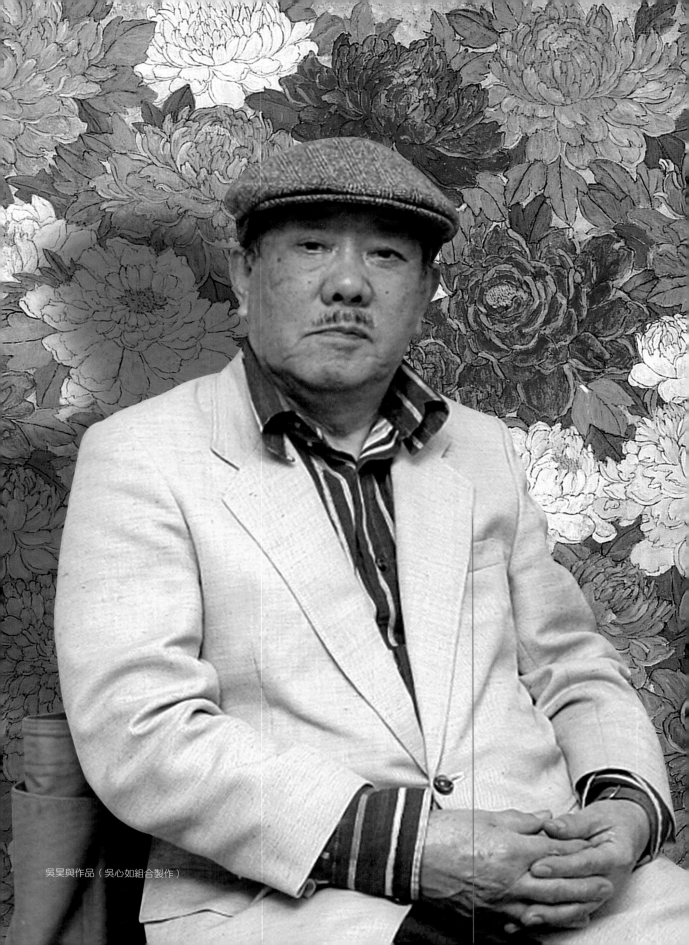

吳昊與作品（吳心如組合製作）

一、鄉愁與繪畫

吳昊，本名吳世祿，1932年生於南京。他家境富裕，父親經商，希望兒子能繼承父業，他卻受外祖父的影響喜好丹青。初中畢業，吳昊想唸藝專，父親訓誡他說：「畫神畫鬼，餬不了嘴。」在那個青黃不接的年代，藝術生涯確是一條既艱辛、希望又渺茫的路。因此父親將他送到蘇州省立工專。雖未能如願上藝專，並沒有因此挫了學畫的念頭，吳昊對美術的興趣日漸濃厚，只要得空，就抓起紙筆素描、寫生。

[右頁圖] 吳昊　樂人（局部）　1966　混合媒材　71×52cm
[下圖] 吳昊與其畫作合影。（簡慧慧提供）

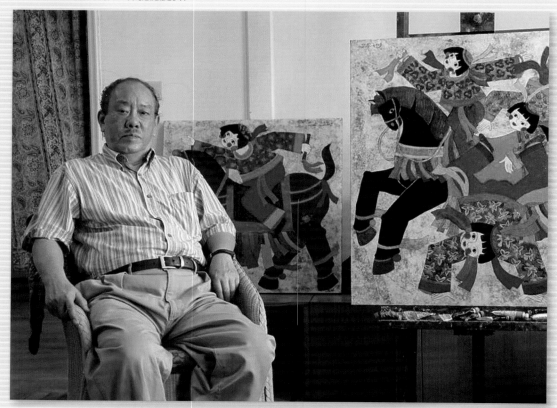

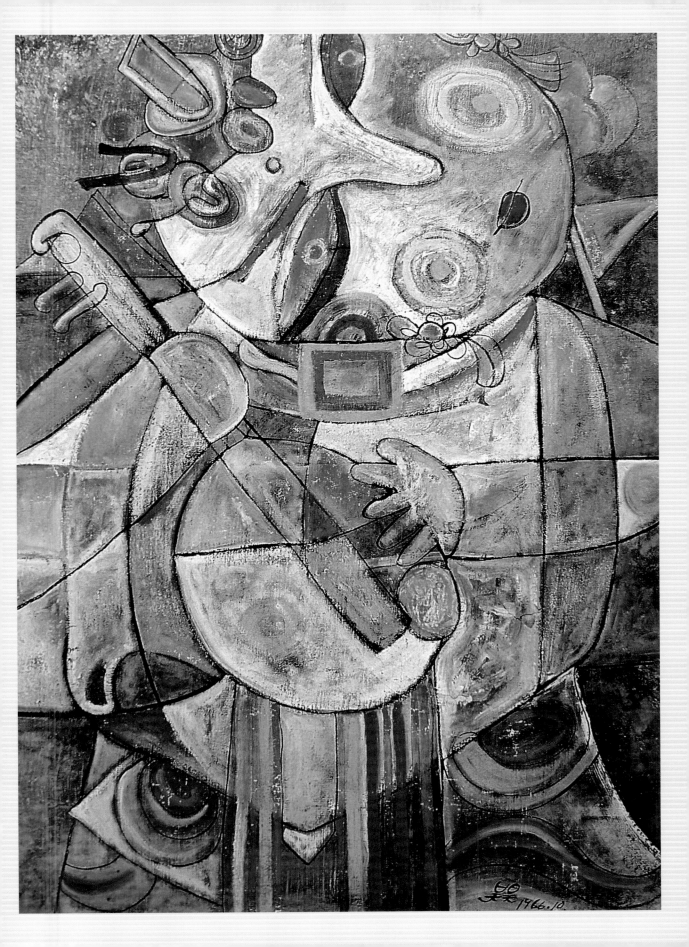

▌從顛沛童年到軍旅生活

　　吳昊在〈我的繪畫之路〉中，詳細描述過他的童年生活：他1932年生於南京。南京是個美麗古城，山明水秀，六朝古都，他家在長樂路靠近武定門，離家不遠的白鷺洲是有名的風景區，小時候常常到那兒去玩。自小家中尚稱富裕，父親介丞，從商，母親徐氏，姐弟妹共有七人，吳昊排行老二，上有大姊、下有弟妹四人，現均居大陸老家。

　　吳昊的外公是畫家，畫水墨畫。小時候吳昊最喜歡到外祖父家裡玩，他的外祖父喜歡養花、畫畫。小小年紀的吳昊最喜歡看外公畫畫。自己也喜歡畫、喜歡花，應是受了外祖父的影響吧！

　　吳昊記得讀小學的時候，抗戰開始，整天躲警報。那時候日本飛機天天轟炸南京，上學路上常會看到日本飛機低空飛過，機翼上兩個大太陽，紅紅的從他頭上掠過。在學校也無法好好上課，晚上又有燈火管制，所以童年不能夠好好讀書。

　　抗戰的第二年，南京被敵機轟炸得很厲害，每天都躲在院中的臨時防空洞裡，父親為了家人安全，帶著全家搬到鄉下居住。吳昊還記得那一天，在中華門外坐船出發的時候，看到城內，日本飛機好像許多蜻蜓在南京上空盤旋，很多地方著火燒了起來，那種恐怖的景象讓他至今記憶猶新。

　　逃難在鄉間住了兩年，父親為了孩子的教育問題，安排吳昊進入私塾就讀，讀了兩年後才返回南京老家，就這樣，吳昊度過了顛沛的童年。

　　1948年底，赤禍橫行，人心惶惶。五年制工專才讀了兩年，寒假回到家，大人們都愁眉苦臉。吳昊在空軍服務的表哥接到命令，要將眷屬先疏送到臺灣，所以他特別返家接眷。父親要吳昊隨同他們一起走。

　　吳昊於是跟著到了上海，戰勢已日漸危急，眷屬們每日聚在一處待命等候。到了臨上船時，親戚看到了碼頭、船上一片混亂，就不肯走了；吳昊卻沒有怯意，仍背著簡單的行李，袋裡裝了八毛錢，獨自登上

了興康輪。臨行匆匆，連母親為他準備的小包裹都來不及帶走。

　　嗚嗚的汽笛催促聲中，輪船拔錨了。吳昊抱著膝蜷縮在角落裡，面對一張張苦寒的臉孔，一片茫然。他以為這不過是出一趟遠門，他不也曾一個人到蘇州求學嗎？臺灣在哪裡他並不知道，既然要坐海輪，大概只隔著一道海吧？父親不是說只要時局太平就馬上讓他回去嗎？何況，在吳昊心裡還放著一個祕密——到臺灣後，他一定要唸藝校，一償心願。少年的吳昊就這麼懵懵懂懂、了無離愁地隻身走天涯。但他做夢也沒有想到，僅此一別，離家千里，而一晃幾十年已經過去了。

　　到了臺灣，吳昊暫被安頓在南部鄉

吳昊　她與他之間　1955
油畫　89.5×72cm
臺北市立美術館典藏

下的一個接待所。那已是歲暮年終了。他第一次度過冷清淒涼的除夕。開飯時，許多眷屬對著飯菜食不下嚥，擔心丈夫、兒子、兄弟的安危。吳昊匆匆吞下一碗飯，逃難般離開那些愁苦的淚臉，往小街走去。窄窄街道兩旁接踵的房舍，門窗裡滲透著昏黃又溫暖的燈光，夾雜著陣陣兒語、歡笑聲及大人的呵護聲。街心空蕩蕩地沒有行人，他們都回家吃團圓飯了吧！母親是否也倚門盼著離家的兒子歸來？他心裡一陣酸楚，頭一次觸到內心痛處。抬起頭，吳昊拖著寂寥的腳步，走過街道，一抹晶瑩的月色自他眼中傾瀉。街道像是溢滿著思念的河，流著澎湃的激情。那一夜，他蒙著被子，此起彼落的爆竹聲響起時，在飲泣聲中，另一個新年已經來臨。

　　1949年，大陸淪陷，吳昊的心也隨之沉落。繼續求學的心願已成空想，往後的日子全要靠自己了。現實的陰影籠罩在他深鎖的眉峰間，苦

11

難使他成熟了。多報了兩歲。吳昊在空軍總部補了一名行政文書上士的缺,正式穿上軍裝。剛開始,偶爾還能輾轉收到家書,信中不外乎是要他放心、保重的安慰話,他卻從字裡行間看出了隱藏的淚痕。不久,整個音訊斷絕了。雖然生在富裕人家,吳昊並沒有紈褲子弟的習氣,如今更是咬緊牙關,一顆悲痛卻掙扎不屈的靈魂,在無覺的夢中醒來,默默馳騁著壯志雄心。

吳昊在軍中是如何愛上了畫畫的呢?

1949年,因戰爭爆發,吳昊跟隨親戚到上海,再坐船來臺灣。親戚服務於空軍,沒有能力照顧他,因此吳昊也只好從軍,直到1971年退伍,那年他是空軍上尉。

在軍中,年輕的吳昊非常喜歡畫畫,也不知怎麼畫,只好自由作畫。那時國防部每年都舉辦文康競賽,他每年都參加美術類比賽,並多次獲得第一名。他記得當年頒發的獎品有腳踏車、手錶等,那時當兵

薪水有限，沒有能力買這些，而他就是靠第一名連得兩年大獎，獲得腳踏車和手錶，也使吳昊對藝術的信心日漸增加了。

1950年，吳昊和夏陽從報上得知臺北漢口街有一家美術研究班招生，於是決定結伴去學畫，這個美術研究班是由當時臺灣省立師範學院（今國立臺灣師範大學）藝術系教師所主持，授課老師有黃榮燦、劉獅、朱德群、林聖揚、李仲生等，地址在國華廣告公司樓下，門口過道堆滿了電影廣告牌。可惜的是，只辦了一期三個月就結束了。

然而，這個好機會，讓吳昊在那兒認識了李仲生老師，對他這一生產生了極大的影響。

從學畫過程到八大響馬

1951年，吳昊在臺北仁愛路空軍總部工作，職位是空軍士官，有一天他經過安東街，看到李仲生（1912-1984）畫室在招生，於是報名參加，每週一、三、五晚上到那裡習畫。李仲生戰前畢業於東京日本大學藝術系西洋畫科，當時向留法的日本畫家藤田嗣治（1886-1968）學畫數年，直到抗戰時才返回大陸，於杭州藝專任教。藤田嗣治注重個別啟發及創作觀念，李仲生回臺後也用這種方法授徒。

記得那時候老師常提及藤田嗣治的故事，藤田是巴黎畫派唯一的東方畫家。藤田的畫風深受日本浮世繪的影響，作品有東方情趣，而形成獨特的風格，所以能享譽歐洲。

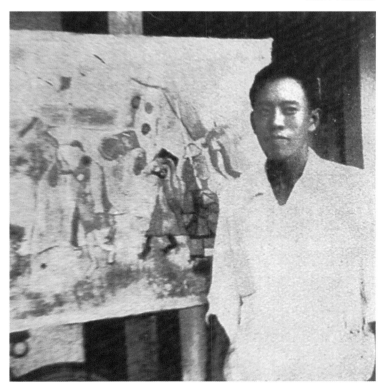

1950年代的吳昊

〔上圖〕
藤田嗣治　自畫像　1929　金箔、油彩、畫布
81×65cm　日本名古屋市立美術館藏
〔下圖〕
李仲生安東街畫室的廣告
〔右頁上圖〕
畫室裡的李仲生（藝術家出版社提供）
〔右頁下圖〕
著軍裝的吳昊（右2）與李仲生（右1）。

李仲生說的故事深入吳昊腦海中，後來吳昊自己畫素描也用毛筆。當時，他的生活是規律而機械的，除了工作就是畫畫，繪畫是他的娛樂消遣。下了班，他就到老師租賃的小屋習畫。後來，畫室的學生慢慢增加，有蕭勤、夏陽、霍剛、歐陽文苑、李元佳、蕭明賢、陳道明、江漢東、秦松等人。一、三、五是吳昊、夏陽、歐陽文苑、金藩、劉芙美上課；二、四、六是蕭勤、霍剛、蕭明賢、李元佳、陳道明上課。到星期日，李仲生會約兩班同學在空軍總部附近的茶館喝茶。他常帶一些日本美術雜誌，介紹給學生們看，講解現代繪畫理論，如新古典、野獸派、立體派、超現實派、抽象繪畫等，吳昊對現代畫的了解，也是從那個時候開始的。

大約學了三年，老師因風濕移居彰化，學習中斷了。這時吳昊已升准尉，龍江街有個三十餘坪大的地上防空洞屬他管轄，他與夏陽、歐陽文苑三人把它清理成畫室，做為眾師兄弟聯繫和共同切磋的地方。

1956年，吳昊與夏陽、蕭勤、歐陽文苑、李元佳、霍剛、陳道明、蕭明賢等人，成立臺灣第一個以現代畫為主的畫會——東方畫會。隔年11月，東方畫會在臺北新聞大樓首次展出，震撼了當時的臺灣藝壇。吳昊是畫會中較具有東方氣息的一位，他以毛筆試作素描，並著力研究中國古老藝術傳統。他先是對敦煌壁畫產生興趣，以毛筆作油畫，勾畫出線條的玄奧，並以〈廟〉參加第4屆全國美展。隨後政府以高價蒐購這件作品，送往泰國參加「慶憲節」展，給予吳昊的藝術生命一大鼓舞。

以軍人菲薄的收入從事油畫創作，實在是一大奢侈。為了彌補拮据，吳昊開始投稿小木刻作品，於是在《新生報》、《文藝月報》等報紙雜誌上常有作品發表。這筆額外的收入，不但支持了吳昊油畫的創作，也奠定了他日後成為

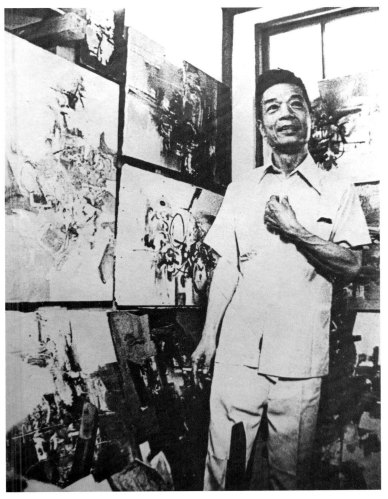

【關鍵詞】

東方畫會

「東方畫會」為臺灣第一個現代畫會，由李仲生畫室學生發起成立，名稱始於1956年11月，當時向官方申請未獲核准，會員們決定先以「畫展」形式展開活動，至1957年正式成立畫會，同年11月在臺北新聞大樓首次展出，震撼了當時臺灣藝壇，引起口誅筆伐的非議，也得到不少支持和鼓勵。創始會員包括：李元佳（1994年病逝英國）、歐陽文苑、吳昊、夏陽（本名夏祖湘）、霍剛（本名霍學剛）、陳道明、蕭勤、蕭明賢（本名蕭龍），後期加入李錫奇、朱為白等人。文學家何凡（本名夏承楹）在報紙專欄「玻璃墊上」撰文推薦，稱譽他們為畫壇的「八大響馬」。在當時現代繪畫荒蕪的年代，東方畫會確實引領了一陣風潮。這種原始的推動力，當推李仲生的啟蒙教育之功。

1957年，第1屆「東方畫展」在臺北新聞大樓展出。

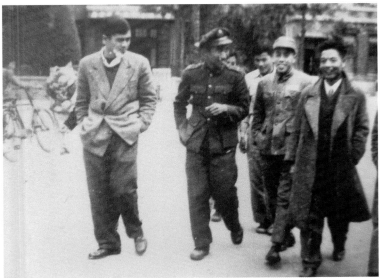

一位優秀畫家的基礎。

　　這時的吳昊雄心萬丈，希望有一天能像鵬鳥般展翅，揚名中外。只是在午夜夢迴時，仍會禁不住鄉愁點點襲來。為了發洩對故鄉的思念，捕捉兒時的歡樂，他沉醉在各種民俗藝術的溫馨回憶中，於是門神、麒麟送子、年畫、臉譜、剪紙、佛教藝術的風格，中國廟會的裝飾，以及外公園子裡的牡丹、玫瑰花等，都成了取之不盡、用之不竭的題材。吳昊以西畫的造型重構中國風味的油畫，新鮮生動地呈現一個華麗、童稚的夢幻境界，讓賞畫的人不禁跌入濃濃鄉愁的情愫裡。

　　結婚後，吳昊住在臺北市南機場克難街，周圍特殊的環境深深打動了畫家的心，古舊斑駁的房舍、深幽的樹林、叢叢的蘆白，提供了他一

[左上圖]
1960年，吳昊（右）與歐陽文苑攝於防空洞。

[左下圖]
1953年，吳昊（左2）與朱為白、蕭明賢、霍剛、秦松、江漢東等畫友合影於臺北女師附小。

[右圖]
1960年，吳昊攝於第4屆東方畫展。

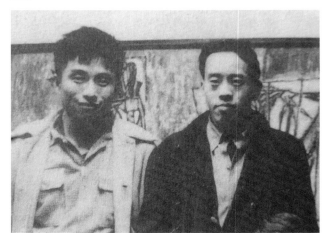

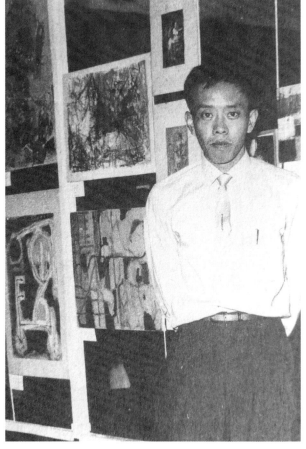

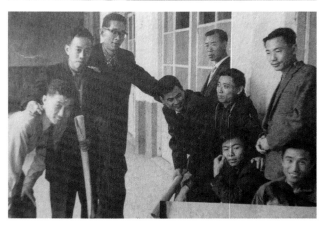

1956年，東方畫會成員於景美國小教室前合影。前排左起：劉芙美、陳道明、李元佳、夏陽；後排左起：朱為白、金藩、歐陽文苑、霍剛、蕭勤、吳昊、蕭明賢。

1956年2月18日，李仲生與東方畫會成員在其員林家門口合影。左起：李仲生、陳道明、李元佳、夏陽、霍剛、吳昊、蕭勤、蕭明賢。（霍剛提供）

系列的創作靈感。

　　吳昊第一次個展是1963年在德國的展出，對一個從未與外界接觸的畫家來說，這是一場成功的油畫展，有十幾幅作品獲得收藏，但是該得

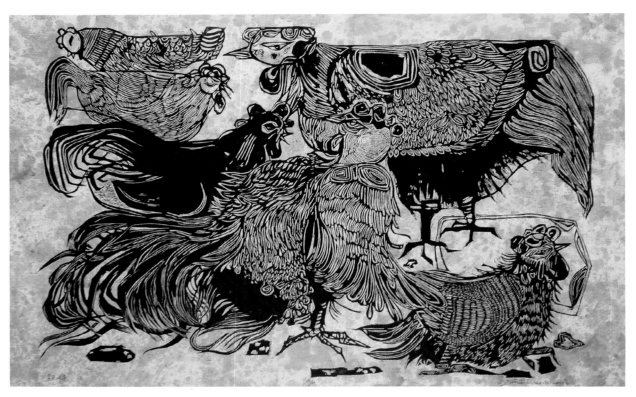

吳昊　雞群　1965
木刻版畫　63.5×95.5cm
關渡美術館典藏

2017年吳昊攝於臺北藝術家出版社。

的畫款，連同剩下的畫作，都被畫商侵吞掉。這時，克難街住家偏偏又發生一場大火，燒掉了吳昊所有的存畫及家具，這個重大的打擊，讓他的生活頓時陷入困境，精神也極為頹喪。他彷彿做了一場惡夢。在鬱夜的摧殘下，他執著燈，再度站起來，以含淚的心握著刀。〈雞群〉與〈風箏〉兩幅作品，以更優異的表現彌補了災情的慘痛，給予了他繼續創作的勇氣。

東方畫會成立迄今，一晃已超過半個世紀，當年尚是少壯的「八大響馬」，如今都已鬢髮半白，且大多數人都曾遠渡重洋，浪遊異域；吳昊一直留在國內持續堅守藝術創作崗位，同樣成就了卓越的藝術事業。

如今的吳昊，已不再是昔年的金陵少年，歲月在他臉上增添了風霜，戴著帽子、蓄著短髮的臉，一片憨實老成。他不是一個健談的人，然而一旦牽動了兒時的記憶，一種嚮往的神采便如

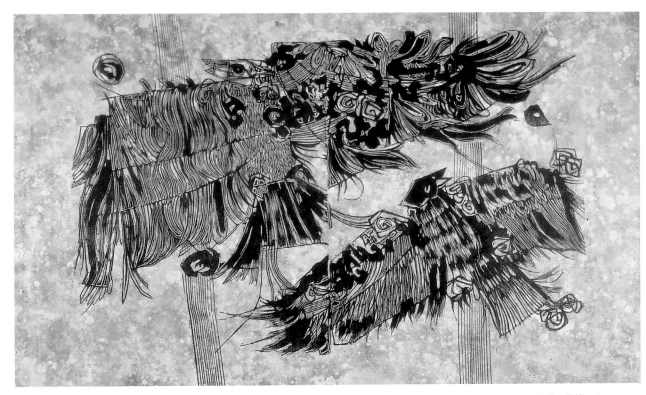

吳昊　風箏　1965
木刻版畫　73×95.5cm
國立臺灣美術館典藏

篝火般在他眼中炯炯燃起。他的雄心豪情依舊，依舊似昂首闊步的名駒，奔馳在亙古不朽的創作草原上，以他達達的馬蹄，繼續締造更美麗的「錯誤」。

█ 好友夏陽眼中的吳昊

　　從吳昊的自述，我們得知在軍中宿舍時，上舖睡的是夏陽，下舖是他。當時夏陽也喜歡畫畫，兩人成了好友，放假的日子總是一同去寫生，先到伙食團裝些白飯，再買一些花生米，就這樣混過一頓午餐。這段描述足以證明兩人在軍中情同手足。至於吳昊在夏陽的眼中，又是怎樣的一個人呢？

　　夏陽曾在〈古早記趣〉中，生動地描述了哥兒倆交往的情況，以及吳昊追求女朋友的經過：

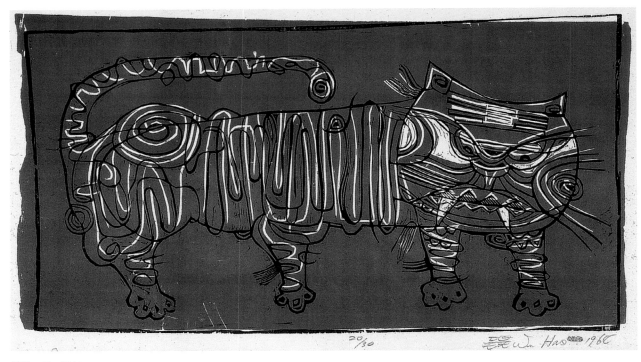

吳昊　虎　1964
木刻版畫　35×61cm

　　說也奇怪，我就和吳世祿（吳昊以前的名字）兩個碰到一起，在臺北空軍總部士兵宿舍裡的上下舖安頓下來，原來我們在南京是住在同一條但不同名字的街上，當時是互相不認識的。

　　我在南京唸師範，老師教我們畫速寫，我就找了些紙，訂成小本子，隨著軍隊一路畫到臺灣，畫了許多本。吳昊說，你這是什麼畫，我說這個叫速寫，他聽了覺得很新鮮，他說他小時候也喜歡畫畫，還在比賽中得過獎，從此我們成了好朋友。……吳昊還有一項活動，就是辦話劇團，他自己不會表演，而是組織，像是一個團長，也弄得有聲有色，我看他不是對戲劇有什麼興趣，而是有機會親近女演員之故，不過不管怎樣，在空軍總部的阿兵哥群中，可也算是一個響噹噹的人物。還有……他那時節的造型，和現在的吳昊完全不一樣，我來給各位描寫一下，他的頭是用很多凡士林梳成一個叫做飛機頭的頭，看起來卻像鴨屁股，腳上穿的是美軍皮鞋，還戴一副雷朋牌的黑眼鏡，又有一件舊皮夾克，用鞋油擦擦，也有些光亮，圍巾買不起，就用一塊紅白格子的檯布

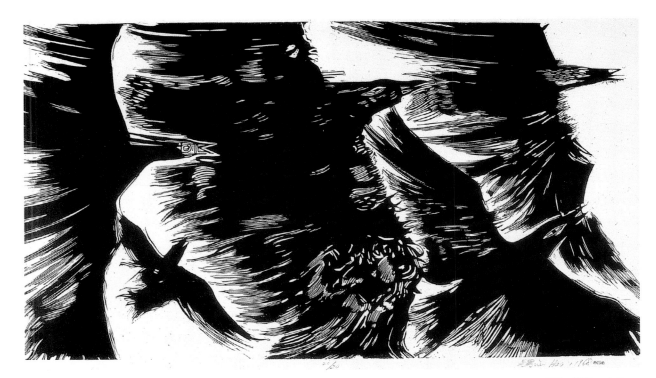

吳昊　群鳥　1968
木刻版畫　48×83cm

圍在頸子上，遠遠看去有點像飛行員，走近看時卻看不出這個人是幹什
麼的，不過他這身打扮，在當時的丘八眼中也算是蠻騷包的了。

　　……

　　李老師不辭而別，搬去中部以後，我們同單位有一位尚永茂大哥，
他管理檔案庫，知道在龍江街有一個防空洞庫房，因為離總部遠，空著
沒有用，尚大哥說我們可以去那裡畫畫，於是吳昊、歐陽文苑和我三
個，就在防空洞裡各據一方畫了起來……如果沒有這個防空洞，根本就
沒有辦法畫畫，至今吳昊和我談起來都很懷念和感激尚永茂「洞主」的
幫助，我們在防空洞裡工作了大約六年，是我們開始創作、摸索及種種
嘗試的極重要階段，又是朋友歡聚、研究、成立畫會、籌備展覽等，總
之，在那個極艱苦的歲月裡，防空洞，它默默地看著歷史在累積，而防
空洞對於吳昊來說，又有另一番刻骨銘心的意義。

　　這個防空洞原來是沒有水電的，尚大哥替我們從路邊電線桿接下電
來，水則一定要到附近民居商量用桶去提，三個人輪流負責提水，倒也

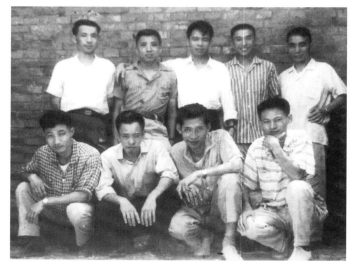

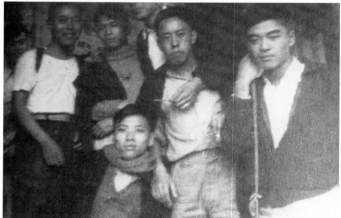

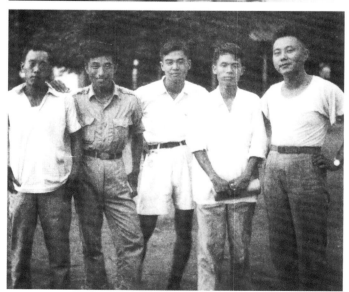

平安無事。不料有一天吳昊說:「好了,以後我負責提水。」我和歐陽互望了一眼,心裡想:「這個人怎麼變得這麼好?」原來這一家有三位小姐,吳昊以提水為名想去親近,恨不得天天去提,提了一陣子,三小姐終於慧眼識英雄,對吳昊表示了好感,於是兩個人就漸漸升級到熱戀階段,終於結成連理。

夏陽的這一段〈古早記趣〉,鮮活呈現出了吳昊與東方畫會畫友在防空洞作畫時代的生活。

[上圖]
1960年,東方畫會成員攝於防空洞畫室前。前排左起:朱為白、吳昊、陳道明、蔡遐齡;後排左起:秦松、霍剛、歐陽文苑、李元佳等。

[中圖]
1956年,東方畫會會員在景美的仙宮廟留影,右2為吳昊。

[下圖]
1956年,畫友們合影於景美國小。左起:吳昊、歐陽文苑、蕭勤、夏陽、金藩。

[右頁上圖]
年輕瀟灑的吳昊與其木刻版畫作品合影。(藝術家出版社提供)

[右頁下圖]
1961年,畫友們攝於臺北空軍子弟學校。前排左起:吳昊、秦松、夏陽、霍剛、李元佳;後排左起:蔡遐齡、朱為白、歐陽文苑。(霍剛提供)

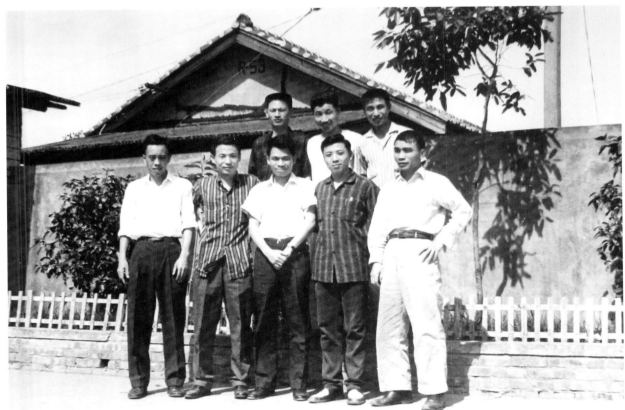

23

二、東方畫會之緣

回顧我學畫的際遇和生涯，李仲生老師對我的影響太大了，無論是他所宣揚的前衛藝術精神、畫畫的技法或創作方向上，他的教導與鼓勵，引領我走出自己的路，也改變了我的命運。我深深覺得，能夠受教於李仲生老師，真可說是我一生中最幸運的事。

——摘自〈永遠的藝術前鋒〉，吳昊口述／劉榕峻整理

[右頁圖]

吳昊　舞（局部）　1981　油彩、畫布　100×80cm

[下圖]

1950年代，畫友們攝於吳昊的防空洞畫室。前排左起：夏陽、霍剛、吳昊；後排左起：陳道明、蕭明賢、歐陽文苑、李元佳。

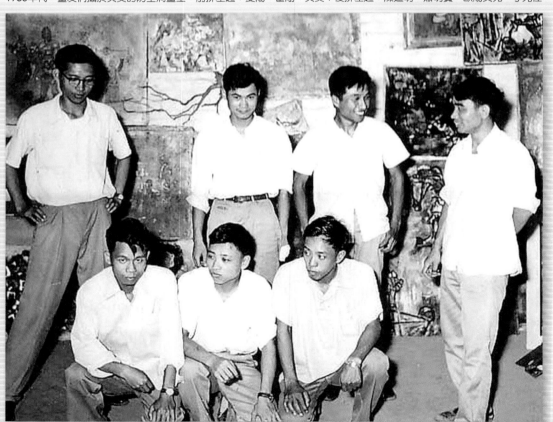

吳昊與現代藝術導師李仲生

中華文化總會為表彰推動臺灣美術教育有功的前輩藝術家，感念他們在臺灣各地撒播文化種籽，繼而開枝散葉，造就了許多藝壇精英，特別舉辦「傳燈」系列展覽，展出前輩藝術家的生平事蹟、創作、手稿，以及受業學生的作品。2015年3月的第二檔期，即推出了「意教的藝教──李仲生的創作及其教學」展。

素有「臺灣現代藝術導師」美稱的李仲生，是藝術界的傳奇人物，1912年出生於廣東韶關，早期入廣州美專就讀，再入上海美專研究所，與常玉、關良、龐薰琹等人組成「決瀾社」，嗣又赴日進入東京前衛美術研究所，受東鄉青兒、藤田嗣治等人影響，踏上前衛藝術之途。1949年渡海來臺之後，任教於北二女、政工幹校；1951年與朱德群、趙春翔、林聖揚、劉獅等人舉辦「現代繪畫聯展」，為戰後初期臺灣現代繪畫的先驅性展覽；之後在臺北開設私人畫室，同時在報紙上發表大量藝術評論文章，開啟了現代繪畫在臺灣的新局面；1955年赴員林家商、彰

「意教的藝教──李仲生的創作及其教學」展的畫冊封面。

1979年，李仲生個展現場師生合影。右2為吳昊，右3為李仲生。

李仲生的藝術評論手稿。

化女中擔任美術教員，並持續以體制外的前衛教學方式，傳授現代藝術理論，指導年輕畫家創作，直至1984年辭世。

對臺灣現代藝術的發展，李仲生無疑是關鍵人物。迥異於一般學院式的教學，他在咖啡館、茶館以獨特的一對一教學方式，強調啟發個人的藝術潛能、思惟，開發自我獨特的風格。在他的指導下，學生們的作品不但各有面貌，許多人也得到國際的肯定，後來先後成為臺灣現代藝術創作的中堅。受到李仲生的精神啟迪，學生們相繼組成「東方畫會」、「自由畫會」、「饕餮畫會」、「現代眼畫會」等藝術團體，各自以他們的影響力，接續發揚抽象藝術，讓李仲生所播下的前衛藝術種籽，得以開花結果，終成一樹繁花。

「意教的藝教——李仲生的創作及其教學」特展，除展出李仲生的油畫、素描等繪畫作品外，更廣及其理論、隨筆信函等，希望完整呈現這位傑出藝術家的思想與創作。此外，中華文化總會也特別與國立臺北教育大學南海藝廊合作，精選李仲生部分學生的作品一同展出，藉由師

生作品對照，呈現李仲生「以精神傳精神」的精髓，引領觀眾體會藝術創作的自由與無限。

談到李仲生的教學方式時，吳昊回憶：

第一次遇見李仲生老師的時候，是在民國四十一年時師大美術系，老師在臺北市漢口街開辦美術研究班，和夏陽參加該班上課，該班有素描、水彩、理論等課程。李老師講美術概論，講的都是現代的畫家，如塞尚等後期印象派，我當時聽了很好奇。我那時很年輕，也不太了解，老師說的這些從來沒有聽過，三個月課程結束，美術班因學生太少而結束了。

後來他們在畫室內畫素描，同學互相輪流做模特兒，吳昊那時覺得不喜歡木炭筆，而喜歡用毛筆，向李仲生提出，老師說可以，只要覺得

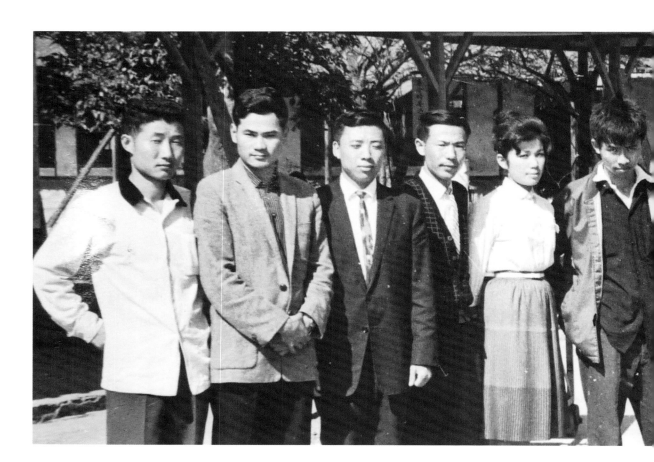

1979年，版畫家畫廊舉行李仲生畫展時留影，左起李錫奇、李仲生、吳昊。

[左、右頁下圖]

臺灣現代藝術家群合影。左起：朱為白、蕭明賢、霍剛、秦松、黃潤色、陳昭宏、吳昊、歐陽文苑、李錫奇、江漢東、夏陽、陳庭詩。

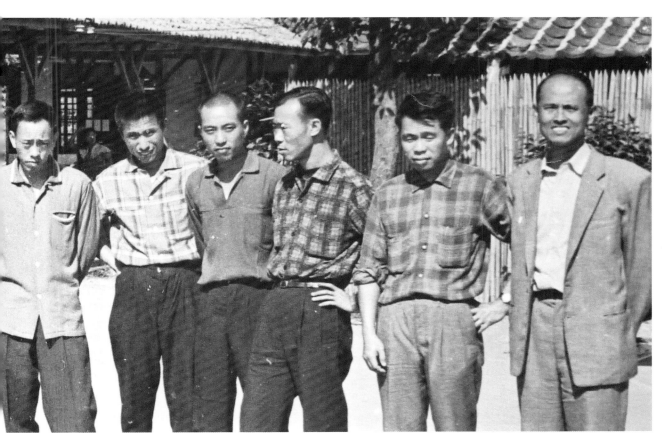

[左圖]
李仲生　NO.029
1977
壓克力顏料、油彩、畫布
90×64cm

[右圖]
李仲生　NO.053
1971
壓克力顏料、油彩、畫布
90×60cm

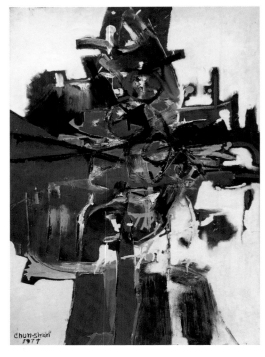
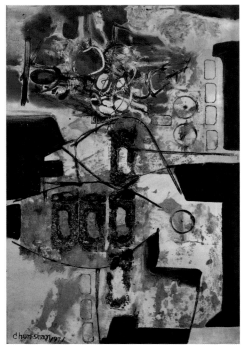

[左下圖]
李仲生（左）與吳昊、朱為
白（中）合影。（藝術家出
版社提供）

[右下圖]
1951年，李仲生與劉獅都
在政工幹校教美術，此為劉
獅教素描課的情形。（藝術
家出版社提供）

順手、自己喜歡，就用什麼材料來表現。

　　吳昊強調，李仲生的教學方式著重啟發性，注重個人的個性發展，
從不勉強。如果班上同學畫得相似，他會嚴厲糾正，要求改進，但是他

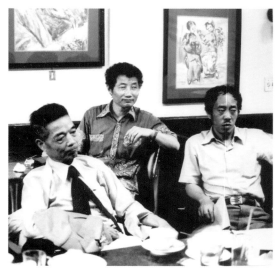

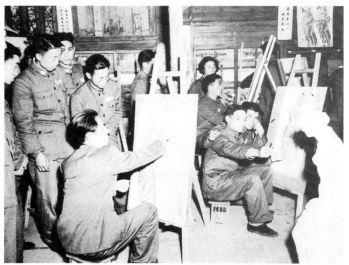

吳昊　童趣　1969
油彩、畫布　60.5×72.5cm

從來不為學生改畫，只是告訴學生，讓他們自己去體會、去思索不同風格。星期日在空總附近的茶館裡，李仲生和兩班學生談現代繪畫的流派、理論及現代畫家的故事，引導他們認識現代繪畫。這給予了吳昊很大的啟示，「這是我這一生中最幸運的事，能夠受教於李仲生老師。」他說。

▋從「自由自畫」到「東方畫會」的成立

　　愛「自由自畫」的吳昊，是怎麼認識李仲生老師的呢？那得從黃榮燦（1920-1952）的美術班說起。

　　1950年，黃榮燦和劉獅（1910-1997）在臺北市漢口街開辦了一家美術研究班，有理論、素描與水彩等課程，李仲生教美術概論，劉獅教素描，林聖揚教水彩，黃榮燦是班主任，還有朱德群與趙春翔等人，他們

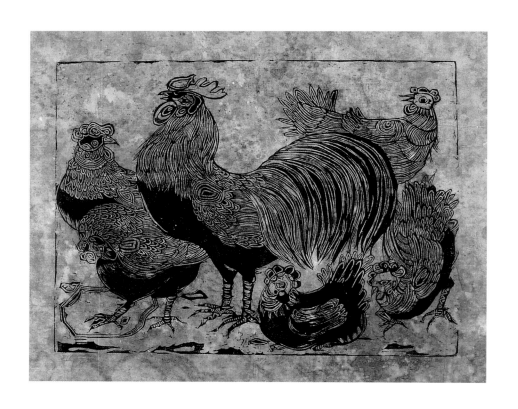

吳昊　雞　1969　木刻版畫
57×72cm

當時都是師範學院藝術系的老師。美術班位在一間廣告公司樓下，門口還堆滿了手繪的電影看板。吳昊和夏陽在報上看到招生廣告，一星期上三次課，學費是三十元。那時他們的薪水也才三十五元，夏陽說他六叔六嬸（何凡與林海音）能為他付學費，但吳昊根本沒錢，表哥也無法幫忙。吳昊很不甘心，於是拿了自己的一些素描去找黃榮燦，告訴他自己想學畫。黃榮燦就要吳昊來半工半讀。工讀要做什麼呢？就是上課前在教室擺畫架、桌椅、準備教材，幫忙發紙等。還好那時部隊長官也很體諒，說年輕人多學些東西好，就批准吳昊請假去學畫，想不到這個選擇卻改變了吳昊的一生。

　　有一天黃榮燦告訴吳昊，他學校有事不能來，但李仲生下午會來上課，要吳昊等李老師。吳昊沒見過這位李老師，他長什麼樣？黃榮燦說他有個特徵，夏天就穿短褲，褲腰別著毛巾，手上拿著報紙，戴個斗笠，像個農夫模樣的就是了。於是吳昊就在門口等，果然如黃榮燦所

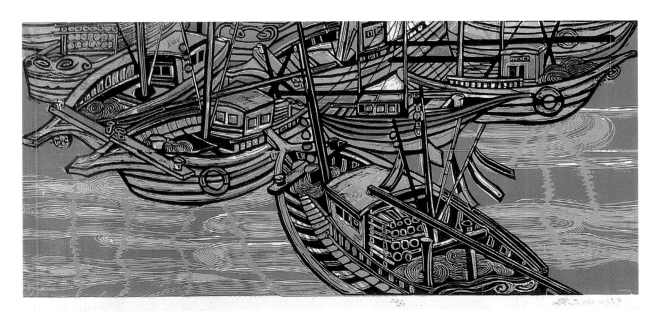

吳昊　船家　1969
木刻版畫　44×92cm

說，李老師戴著斗笠現身了，那是吳昊第一次見到李仲生。

　　李仲生教美術概論，講後期印象派、畢卡索、立體派等現代畫家，吳昊那時年輕而好奇，李老師說的這些，他從來沒有聽過，所以每堂課都聽，但不太了解。夏陽則是向劉獅學素描，上完課就離開，所以沒上過李仲生的課。可惜的是，那個年代學美術的人很少，本來班上還有十幾個學生，後來愈來愈少，招不到人，也就無以為繼，所以這個美術班只辦了一期三個月就結束了。

　　直到吳昊和夏陽在空總旁的電線桿上，看到李仲生畫室的招生廣告，吳昊馬上遊說夏陽：這位李老師教的很不一樣，一定要去學學看。於是他們興奮地循地址找到李仲生的畫室，也就是他寓居的一幢簡陋民居，位在附近的安東街。他住樓上，一樓是客廳，也權充畫室。李仲生一眼就認出吳昊，看到原先美術班的學生來了，很是歡迎，事實上李仲生很挑學生。於是吳昊、夏陽和歐陽文苑三個人，每週有三天晚上就摸著沒有路燈、烏漆嘛黑的田間小徑，到李仲生住處去學畫，三年多從未間斷。

　　一開始是畫石膏頭像，吳昊記得畫室只有兩個石膏像，後來才是同

吳昊　四臉　1970
木刻版畫　103×35cm
李仲生畫室一角。

學互相作模特兒，輪流畫對方。那時畫室裡沒有電燈，照明全靠薄弱的電石燈，有時用煤氣燈代替，連畫架都是自己用木板釘成的，很克難。但是大家學習的情緒都很高，完全是一種對藝術自修的強烈意願在支持著。

李仲生（左）的咖啡館教學。右2為吳昊。

李仲生教畫時從來不改學生的畫。看見有某個學生畫得比較好，其他學生就學他的方法畫，他總是會責備：「你畫自己的就好，學別人幹什麼呢？」吳昊印象最深的是，有一次，夏陽、歐陽文苑、金藩和吳昊在畫素描，李仲生下樓來看了他們的畫，詫異地說：「你們每個人都長得不一樣，名字也不一樣，怎麼畫出來的維納斯都一樣呢？你們畫畫應該有自己的看法，總不會每個人的看法

都一樣吧？」當下他們感到很納悶，因為聽不懂老師的意思，又不好意思問。於是幾個人商量，你畫粗線條，我畫細線條，你畫深些，我畫淺些，盡量在外觀上有明顯的區別。後來李老師再看他們的畫，便肯定地說，「對了，每個人有他的個性，應該表現出不同的東西。」

他們這才體會到，原來李仲生是要他們在畫畫中找自己的東西。後來畫素描，他們就盡量加強自己的看法。李仲生看畫會強調個性傾向，他會讚美每一位同學的優點，諸如誰的動態很好，誰的造型很好，誰的有雕刻性等，把他們每個人區別開來。雖然畫的是同一個石膏像，但外表看起來有明顯的不同，風格也就出來了。

李仲生強調素描、速寫很重要，是畫畫的基礎，要求學生們到戶外速寫。於是吳昊和夏陽、歐陽文苑相約，到當時臺北市信義路上的「小美冰淇淋」，叫一盤最便宜的冰，然後把店內的客人當成模特兒來畫速寫。吳昊描述他們畫速寫的情形：「可是人還沒畫多少，冰卻一會兒就化了，總不好賴著座位不走啊。我們只好點一片西瓜，只咬一口就放在桌上，這樣一畫就是一個下午。有時跑到火車站去畫來往的行人旅客，有次還碰到憲兵上前質問，你到底在畫什麼？我回答說就畫人啊。在那個年代，什麼都是被控制的，政治的力量無所不在，就像那憲

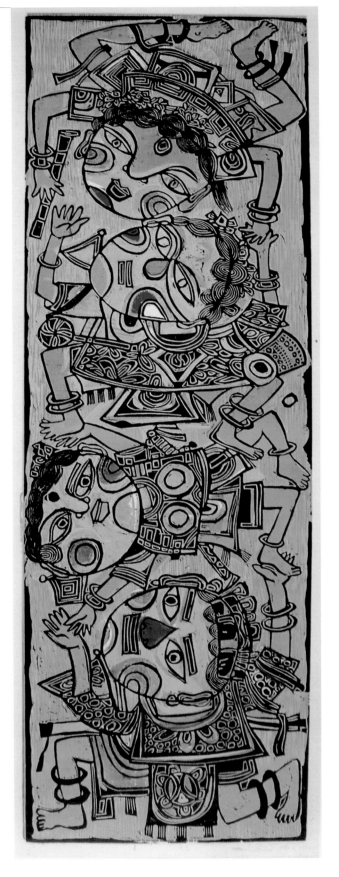

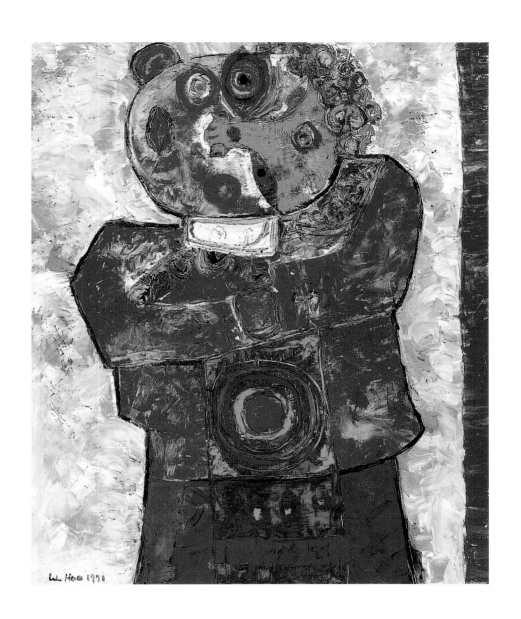

吳昊　木偶　1971
木刻版畫　80×65cm
臺北市立美術館典藏

兵，他根本不懂什麼是藝術，卻可以如此干涉你。」

　　學畫學了一年多以後，李仲生把畫室的兩班同學集合起來，包括霍剛、蕭勤、蕭明賢、李元佳、陳道明、夏陽、歐陽文苑等，星期日聚在空總附近的茶館裡，然後帶一些日本的藝術畫冊、雜誌，和他們談現代繪畫的流派、理論及現代畫家的故事，並講解什麼是超現實、立體派、抽象繪畫等。後來，兩班同學就漸漸熟識了，他們也就是後來「東方畫會」的發起成員。

感恩的心推動「李仲生現代繪畫文教基金會」

「東方畫展：中國、西班牙現代畫家聯合展出」畫冊封面。

後來，蕭勤到西班牙留學，蕭勤寫信來告訴他們，西班牙有很多畫會，成員都是志同道合的畫家，有共同的理念，而組織畫會來發表自己的作品。大家得此信息，感到相當興奮。那時有些李仲生的學生參加省展落選，於是想到他們可以組織畫會來發表自己的作品。

不過，在那個時代，團體活動與集會是不被允許的，畫家、作家只能參加官方唯一許可的中國文藝協會，就連出國也需要申請。但以他們那時的年齡，最大的二十五歲，年紀輕的二十三歲，根本不了解事情的嚴重性。有一天，歐陽文苑向李仲生提出組畫會的念頭，老師很不贊成，並嚴斥歐陽文苑。不久以後，有一天他們去上課，發現李仲生家大門深鎖，問了房東才知道老師已經搬到中部去了。那時李仲生有風濕痛的毛病，他們以為他是因為身體健康的因素搬到中部，也許那兒的氣候比較適合他吧！

之後，他們組織畫會，由霍剛執筆撰寫一篇文章，當作畫會的「宣言」，強調現代繪畫，反對學院、反傳統，以創造新的中國繪畫為宗旨，稱為「東方畫會」，是要強調以東方為出發點。眾人商量後，決定請李仲生看看。他們到了當時的員林職校找到李仲生，說明了來意，未料老師卻是當場臉色發白，連看也不看，只是連聲說：「你們回去！你們回去！」李老師怎麼變成這樣子呢？吳昊心裡很疑惑，百思不得其解，為什麼老師會發那麼大的脾氣。1956年開始，他們每年都開「東方畫展」，

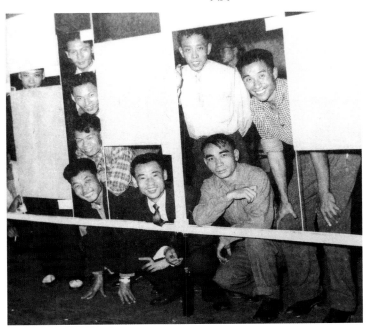

1960年，第4屆「東方畫展」參展畫家於臺北展場合影，著白衣者為吳昊。

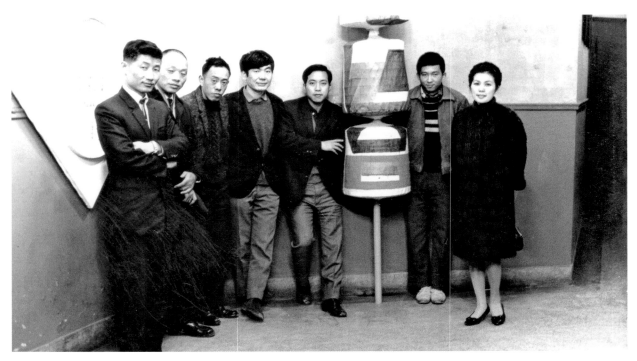

1960年代，東方畫會成員圍著席德進的作品合影。左起：朱為白、李文漢、吳昊、席德進、李錫奇、鐘俊雄、黃潤色。

但李仲生從來沒有來看過，只有偶爾寫信給吳昊，表達鼓勵的意思。他們並不了解老師的意思。東方畫展共開了十五次，也就是在第15屆結束以後，他們才再與老師見面。

　日後吳昊回想，可能是因為那時的環境不允許有團體活動，李仲生憂心他們組織畫會惹來麻煩，此時他也才知道，李仲生正是因為這件事才離開臺北的。1951年，黃榮燦出了事，隔年竟被拉去馬場町槍斃，

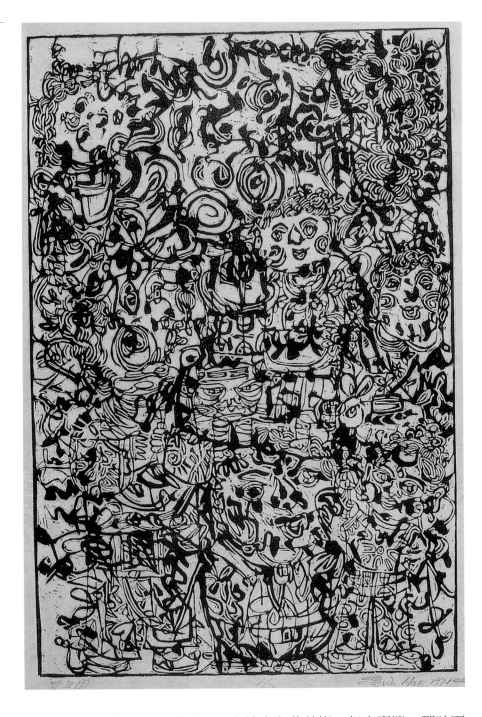

吳昊 雙馬圖 1971
木刻版畫 80×52cm

他們雖不明白內情，但也嚇到了。李仲生和黃榮燦一起來臺灣，那時兩人都是四十幾歲。吳昊心想，李仲生可能就是擔心這一點，所以才想避嫌。那個時代的政治環境和現在完全不同。

　　吳昊回憶，李仲生在彰化女中教了二十多年，經常在報刊雜誌上發表文章，宣揚現代繪畫。但他很少開畫展，生前只在1979年於臺北的版畫家畫廊和龍門畫廊聯合開過一次個展。李仲生也是到了彰化以後才開

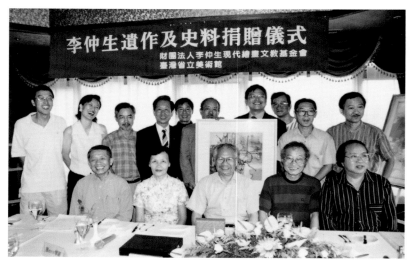

始創作抽象畫；在臺北畫室，他只看過一幅李仲生的靜物畫。

　　1984年，李仲生身體不適，住進彰化基督教醫院，檢查結果是大腸癌。院方打電話來說老師病重，吳昊於是趕忙去看他。後來又轉到臺中榮總，幾個門生輪流看護著，李仲生在病榻上也表示希望他們能鼓勵後進。

　　因此，1984年李仲生過世後，他們幾個人共同成立了「財團法人李仲生現代繪畫文教基金會」，希望能為老師略盡心力，包括處理他身後留下的畫作。為了彰顯李仲生推展現代美術的精神，1998年7月，由吳昊出任董事長的基金會在理監事會議表決通過，決定把李仲生遺作及資料捐給臺灣省立美術館典藏。那時倪再沁是臺灣省立美術館（今國立臺灣美術館）館長，美術館接受了基金會的捐贈，他們和館方談好，希望每

[右頁圖]
吳昊　嬉　1979
油彩、畫布　89×73cm
高雄市立美術館典藏

年為李仲生辦展覽或活動。1999年5月7日至8月29日，臺灣省立美術館即舉辦「向李仲生致敬（一）系譜・李仲生師生展」。因此，李仲生身後所留下的畫作，今日大多典藏在國美館。除了舉行展覽，李仲生基金會也定期主辦繪畫獎，提供獎金給藝術創作者與研究者，以表達他們身為學生對老師的一些心意。

自籌組基金會以來，吳昊擔任董事長二十多年。木訥、不善言辭與社交的吳昊，有著執著、甚至拗強的個性，正因為這種個性，使他在將近一甲子的藝術旅程中，始終歡愉而無悔地走著一條不變的道路，成就出個人獨特的藝術風格，在臺灣藝術史上占有相當的地位。

三、吳昊的版畫之路

我最討厭模仿別人的作品,也不喜歡別人模仿我的作品,於是我研究線條的畫法和自動性的技巧,我創造自己的造型、構圖法,不想跟著潮流跑,畫出我自己想表達的,畫我自己的感覺。希望表達出自己的感情,建立自己獨特的風格。

——吳昊,摘自陳樹升〈生活藝術家吳昊的版畫世界〉

[右頁圖] 吳昊　淡水舊屋(局部)　1970　木刻版畫　62×48 cm　關渡美術館典藏
[下圖] 1978年,版畫家畫廊舉行吳昊(右2)首次個展時留影。

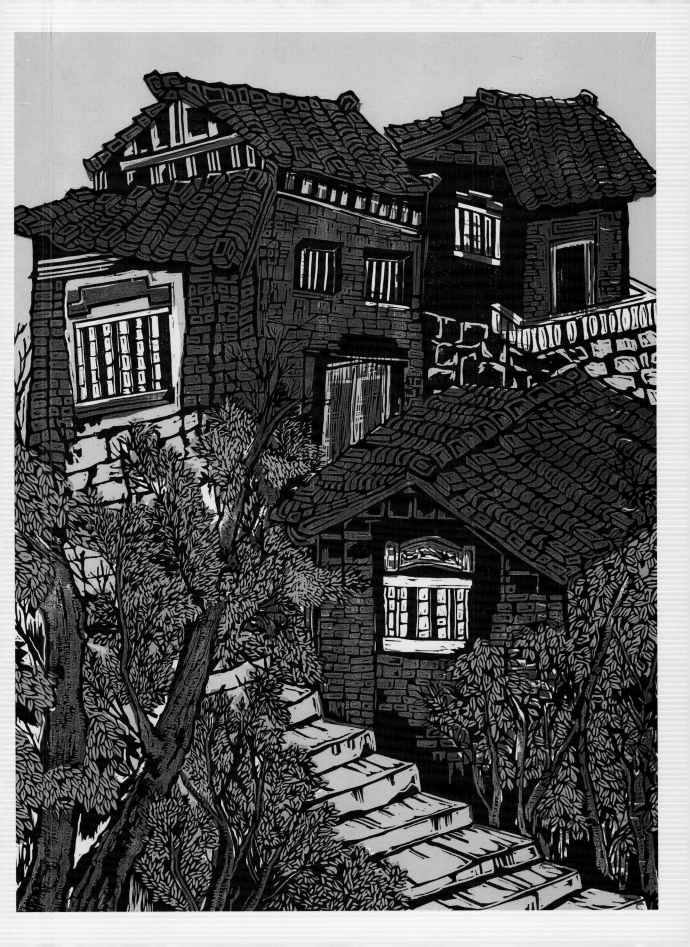

[右頁左上圖]
吳昊　鄉間　1966
木刻版畫　44.5×59.5cm
關渡美術館典藏

從東方式油畫嘗試木刻版畫

如前所述，吳昊家境富裕，從小就喜歡藝術，就讀小學時，遍讀趙少呆古裝連環畫及《三毛流浪記》等漫畫書。他早年在空軍服役期間，曾獲國防部文康大賽木刻組第一名，後來在1956年加入東方畫會，自此開啟了其長期的繪畫藝術生涯。

吳昊投入李仲生門下，開始現代繪畫藝術的追求。他以東方的毛筆所創作出來的那種薄而透明的東方式油畫，正是其藝術的源頭，作品展現了歡愉、開闊，並富有生命力。1964年，吳昊開始嘗試木刻版畫，因生活需要，刻印了一些版畫小插圖，投稿到《新生副刊》、《木刻文藝》、《文藝日報》等。他說：「那個時候因為軍人待遇微薄，畫畫材料也很貴，所以開始刻些小木刻，在報章雜誌上發表，如《新生

吳昊　遠景　1967
木刻版畫　63×97cm
關渡美術館典藏

鄉間　　　　　　　　　　A/P

【關鍵詞】

木刻版畫（吳昊作品）

　　吳昊的木刻創作從民俗美學出發，民間藝術中變形、誇張、樸拙、熾豔、脫逸等元素，也影響了他的版畫創作表現。早期作品的題材呈現其童年生活的事物，以童玩、節慶、戲曲、傳統農村為主，將思鄉之情融入畫中，畫面趣味熱鬧，用色近似民間藝術的豔麗，畫中人物幾乎一律是穿著豔麗服飾的女孩兒，動物則有老虎、馬、雞、魚等，大都以平板單面表現，極具版畫特殊效果，具有強烈的裝飾性。

吳昊　馬上藝人　1975　木刻版畫
60×60cm

吳昊　雞　1981　木刻版畫
22×22cm　國立臺灣美術館典藏

副刊》、《文藝日報》等，還能拿豐富的稿費，就這樣對版畫開始感興趣。」這是吳昊和版畫最早的接觸。尤其版畫的印刷效果，甚至套色手法，在彩色印刷還不發達的當時，正適合大眾傳播的需要。他用線、色（套色版）表現藝術性，強調中國民間的線條和色彩，人物借用中國民間造型，是一種純粹的藝術性追求。

　　1950年代末期，臺灣畫壇受到國際美術潮流的影響，掀起了現代藝術運動，1958年5月華美協進社在臺北市衡陽路舉行「中美現代版畫展」，引起畫壇極大的注目，也激發了版畫創作者組織團體的決心。同年11月，「現代版畫會」誕生，成立宗旨是「……在創作方式、內容上加入現代感，建立版畫新穎獨立的藝術形式。」在觀念上將臺灣的現代版畫帶入新的階段。在現代版畫會的推動下，版畫創作風氣極盛。1966年，吳昊加入現代版畫會，才正式開始創作版畫。

　　當時，吳昊總覺得用油畫表現東方的意識或趣味性比較難，他想，利用木刻來表達或許能如願吧！於是用他向李仲生學來的繪畫理論，把小時候在家鄉所見的民

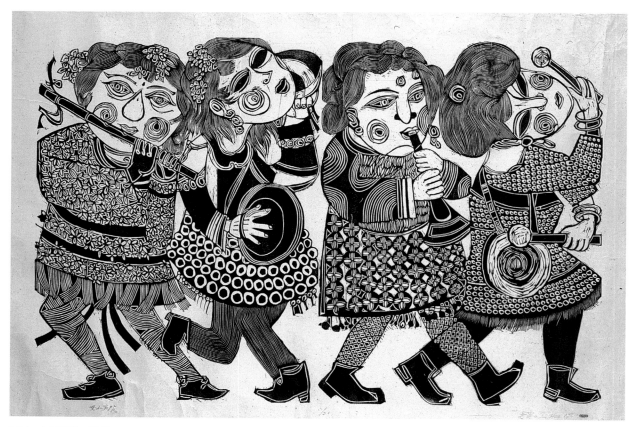

吳昊　女子樂隊　1967
木刻版畫　61×93cm
國立臺灣美術館典藏

[右頁圖]
吳昊　女樂人　1967
木刻版畫　115×64cm

俗藝術的造形和色彩，例如門神、年畫等，融入他的繪畫中。如此一
來，不只符合他的創作目標，也開始實現把東方藝術融入現代繪畫的理
論了！由此可見，吳昊之所以能在版畫創作上做出真正突破性的成績，
主要還是由於現代版畫會成立的激勵。

　　中國人對家鄉有一分特殊的依戀情結，古老的《詩經》即説：「維
桑與梓，必恭敬止。」1949年隨國民政府來臺的藝文人士，初期多數在
情感上依舊全然遙繫中土，故鄉的題材便成了作品的內容。對吳昊而
言，那具體而又模糊的兒時原鄉情思，似一條剪不斷的臍帶，時刻牽
繫著他，作品如〈節日的老虎〉（P.63）、〈四個平劇人〉、〈虎〉（1964，
P.20）、〈風箏〉（1965，P.19）、〈雞群〉（1965，P.18）、〈女子樂
隊〉（1967）、〈女樂人〉（1967）、〈藝人〉（1967）等，都蘊含鄉愁與
落寞。

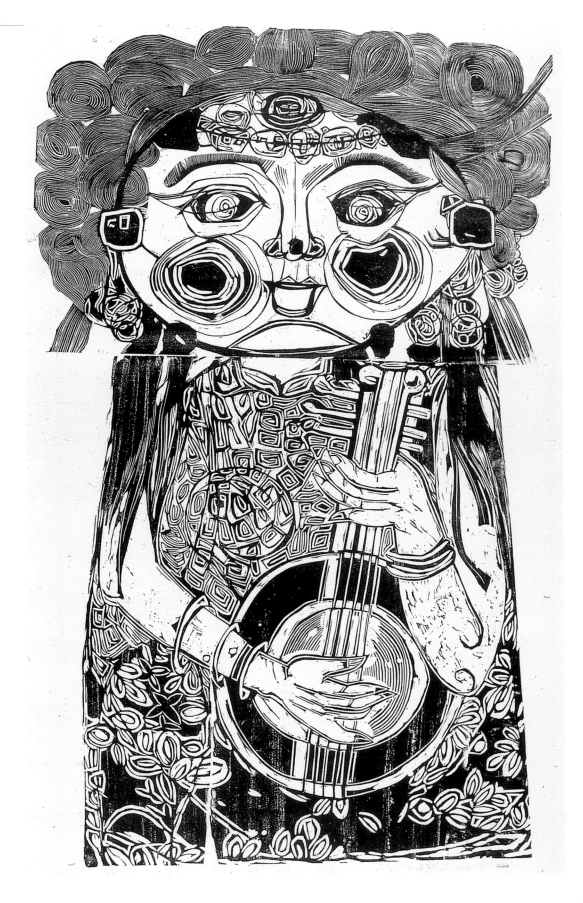

　　1965至1966年間，臺灣經濟起飛，邁向發展的高峰。1967年，吳昊遷居臺北市克難街空南二村空軍眷舍，每天上班坐交通車時，都會看到附近凌亂的違章建築。在畫家天天經過、天天注視的眼光中，這些雜亂無章的房屋，逐漸呈現一種自有的秩序與美感；更重要的是，他從中看見了時代的悲劇與生命的無奈。吳昊解釋：「我對它們發生興趣，是（因為）這些違章建築從前在臺灣是沒有的，它們都是由大陸逃來的百姓所建，是歷史生命的一個轉捩點，是時代特有的產物。」此時的他以生活周遭的木屋建築、街道為主題，代表性作品如〈河旁人家〉（1967）、〈延平後街〉（1969，P.51下圖）、〈野花木屋〉（1970）、〈林中舊屋〉（1972）、〈屋〉（1973）、〈後街〉（1973，P.50上圖）、〈老屋舊屋〉（1974）、〈蘆葦中的舊屋〉（1975，P.70）、〈落日〉（1975，P.69上圖）、〈落月〉（1975）、〈後街〉（1975-76，P.69下圖）、〈楓林小廟〉（1978，P.52下圖）等。此外，臺北近郊的士林、淡水等地，也是吳昊喜歡表現的地點，畫家以省思的角度來呈現時代的變遷，

【關鍵詞】

原鄉

　　有些藝術作品看起來很東方，跟藝術家多次到中國遊山玩水有關，但吳昊不是因為回到中國才畫這類畫作，而是以前就有。吳昊說明，他回去只畫了一些故園的風景，回憶家裡的一些東西而已。他曾到日本拍了很多櫻花風景，原本想要回來繼續畫，但這些風景跟他沒有感情，只是看起來很美，根本畫不出作品來。其實吳昊早在跟隨李仲生學畫時，就因為有點想家，而想畫點民俗的東西，李仲生要學生找自己感興趣的題材，各人的感覺都不同，畫出來的東西當然就不一樣了。

吳昊　故園桃花　1986　油彩、畫布　89×130cm

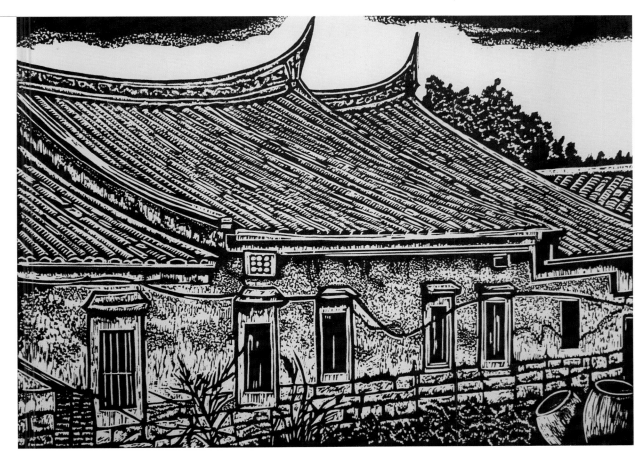

吳昊　士林舊屋　1978
木刻版畫　34×46cm

代表性作品如〈淡水舊屋〉（1970，P.43）、〈淡水小鎮〉（1973）、〈士
林舊屋〉（1978）等，以上這些作品，也成為1970年代鄉土運動標舉的對
象。

1972年後，吳昊將題材拓展到花朵上，不僅發揮民間藝術的色彩
與線條精髓，更予以超越。他以細緻的筆法，描繪菊花、孤挺花、
玫瑰花、向日葵等，運用民間藝術正面性、平面性、繁複性的畫面
特點，加上黑色線條的分割與部分金箔的貼裱，配合簡化的色塊桌
面，巧妙扮演現代與傳統間最成功的調和者。代表作品如〈金瓶上
的花〉（1972）、〈瓶上菊花〉（1972，P.53）、〈雨中花〉（1973，P.52上
圖）、〈瓶上的玫瑰〉（1974，P.58）、〈野菊花〉（1974）等。

1970年代初似乎是國際版畫突現高潮的時期，除了1970年日本舉辦
的第8屆「日本東京國際版畫展」外，韓國漢城、祕魯利馬也不約而同
在1970年舉行第1屆國際版畫展。吳昊的版畫作品同時入選這幾場重要
的國際性大展，因而獲得極大鼓舞。隔年，聚寶盆畫廊推出「吳昊現代

[上圖]吳昊　後街　1973　木刻版畫　55×102cm
[下圖]吳昊　後街舊唐　1971　木刻版畫　48×95cm　臺北市立美術館典藏

[上圖] 吳昊　老樹古厝　1972　木刻版畫　57×83cm
[下圖] 吳昊　延平後街　1969　木刻版畫　44×81cm

〔上圖〕吳昊　雨中花　1973　木刻版畫　48×95cm
〔下圖〕吳昊　楓林小廟　1978　木刻版畫　51.5×101cm　國立臺灣美術館典藏

〔右頁圖〕吳昊　瓶上菊花　1972　木刻版畫　82×60cm

54

版畫展」，更確立了吳昊「現代版畫家」的地位與社會形象。

　　從1964年到1978年，吳昊以將近十五年的時光，傾全力發展與開拓木刻版畫。這時期他所創作的八十餘件木刻版畫作品，是他個人風格最清晰的代表作。

加入現代版畫會

　　吳昊自1950年進入朱德群、李仲生、林聖揚、黃榮燦、劉獅設於漢口街的美術研究班開始學畫，次年偕夏陽入李仲生畫室，學習油畫和素描，開啟了他對於現代繪畫的認知，並接受現代繪畫觀念，奠定日後以木刻版畫融合現代精神，表現富有東方趣味的現代木刻版畫之創作方式。1956年，他與歐陽文苑、夏陽、蕭勤、霍剛、蕭明賢、李元佳、陳道明等人成立東方畫會，並參加現代版畫會。1964年開始從事版畫創作，將得自家鄉的民俗題材與民族性造型融入現代繪畫理論。此時吳昊的作品抽象性較強，略可看出他試圖把毛筆線條帶入作品的企圖心。

　　由於與現代版畫會的接觸，吳昊在版畫上表現了相當突出的才能，

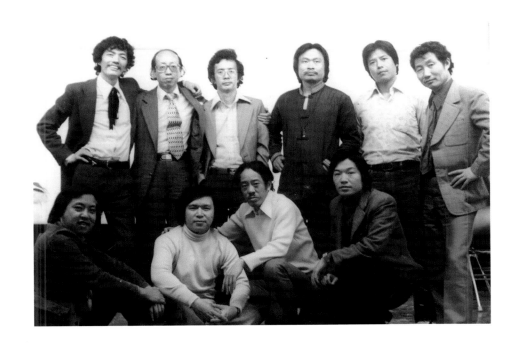

1979年，版畫家畫廊舉行「第一類接觸」展時，藝術家合影。前排右2為吳昊。（李錫奇提供）

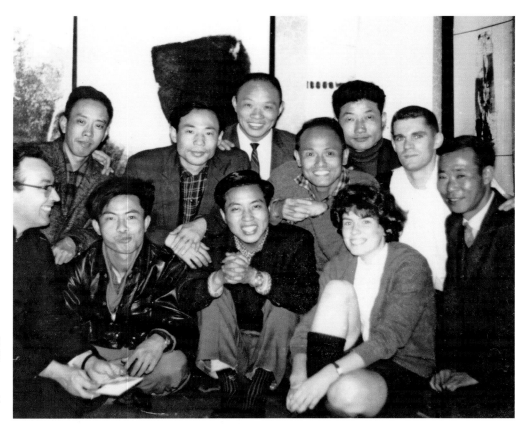

1960年代，現代版畫會聚會。前排中為李錫奇，後排左1為吳昊、左2秦松、左4陳庭詩、左5朱為白、最右為江漢東。

1980年，畫友們在臺北版畫家畫廊合影。左起：朱為白、李錫奇、蕭勤、黃潤色、夏陽、吳昊、陳道明。（藝術家出版社提供）

但他藝術的發展最早是油畫，後來轉向版畫是有原因的，主要是：一、當年生活窮困，購買昂貴的油畫顏料成為沉重的負擔，木材相較於油畫顏料可說節省許多。用紙取代畫布，也解決了當時不易取得畫材的問題；二、當時他從事油畫創作時，也刻印一些版畫插圖投稿報章雜誌，一經刊登，每幅七十元的稿費，在當時算是相當優渥，這也是支持他日後創作買木版的重要經濟來源。

1960年代，現代版畫會與東方畫會的成員們合影。由上往下3排左1為吳昊。

1980年代以後，以木刻為主要表現的藝術家，有的完全轉向，盡全力發展油畫或複合媒材，吳昊便是其中之一。他於1978年後重拾油畫創作，以中國畫的線條和平塗色彩來畫油畫，經過多年努力，終於創造出屬於他自己的畫法和造形，並以民俗美學觀點來反映時代現象，進而表達出自己的想法和感覺。創作油畫的同時，他也不忘版畫創作，不時有佳作產生，如〈瓶上的玫瑰〉（1974）、〈盛裝的女人〉（1980，P.59）、〈水仙〉（1980，P.61）、〈鬱金香〉（1983，P.60上圖）、〈鳥〉（1984，P.60下圖）、〈貓〉（1995，P.62）、〈雙魚圖〉（2006，P.133上圖）等，其中描繪貓的作品頗為搶眼。在創作之餘，他也擔任各項美展的評審委員，對版畫界的諸多活動均積極參與，貢獻良多。

吳昊的藝術發展，經歷了版畫、油畫交替發展的階段，但其間沒有很明顯的分界。油畫蘊含著版畫的趣味，版畫中透露著油畫的肌理，其強烈而統一的藝術理念，超越了材質的特殊限制，表現出一貫的藝術風貌。

當年組成東方畫會的八大響馬，1960年代初期以後先後出國。早婚又具軍人身分的吳昊則留在臺灣，反而開創出自己藝術的一片天地，也成為東方畫會歷屆展出最重要的代言人。吳昊自己也說：「我當時是軍

吳昊　瓶上的玫瑰　1974　木刻版畫　60×54cm　關渡美術館典藏

吳昊　盛裝的女人　1980　木刻版畫　60×54cm　關渡美術館典藏

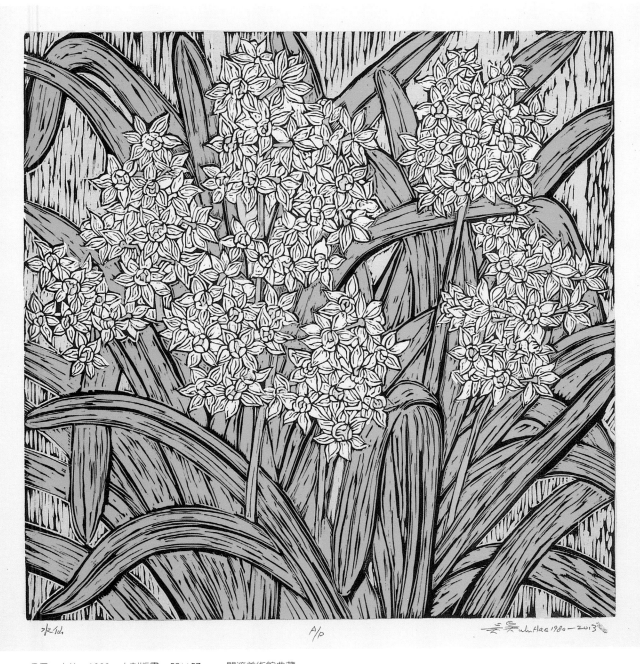

水仙　　　　　　　　　　A/p　　　　　　　　吳昊 wuhao 1980－2013

吳昊　水仙　1980　木刻版畫　58×57cm　關渡美術館典藏

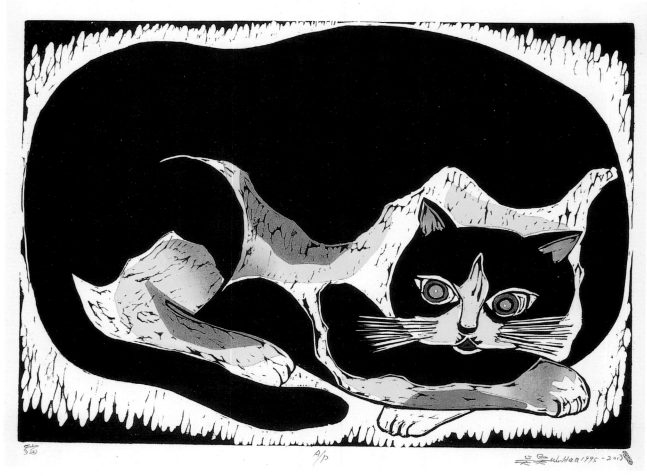

吳昊　貓　1995
木刻版畫　39×54.5cm
關渡美術館典藏

人，結婚又早，不能出國……只有我和陳道明留在國內。我既然不能改變這環境，只好創造我自己的環境，在這種意志下，我開創自己的藝術天地。」

▎版畫代表作品介紹

　　吳昊的版畫成就斐然，榮獲多項版畫獎，包括1972年獲中華民國畫學會版畫金爵獎，1979年獲英國國際版畫雙年展爵主獎，1982年獲中華民國版畫學會金璽獎，實至名歸。

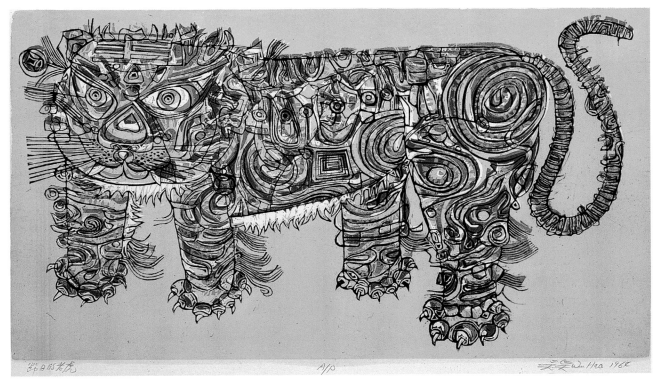

吳昊 節日的老虎
1964 木刻版畫
43×77.5cm
國立臺灣美術館典藏

　　這裡選介吳昊不同時期的版畫代表作品，做一賞析。

　　〈節日的老虎〉，1964年作，木刻版。這幅版畫為吳昊對童年故鄉的回憶。早年在大陸家鄉，每逢端午節，除了吃粽子，小孩胸前不免俗地都會掛一個布做的彩色老虎，用來避邪並保護兒童健康。吳昊由此獲得靈感，重新以自己的造形，創作出一隻刻意變形的老虎。作品中羅織了變形、誇張、樸拙、艷麗等元素，卷曲繁複的線條、鮮明的用色，富民間藝術趣味，是一幅具有濃烈東方色彩及豐富現代感的作品。標題說明此作與民俗藝術「紙虎」的直接關係，而清朝時期的臺灣，即在除夕使用紙老虎來驅邪。

　　〈蝴蝶〉（P.65），1965年作，木刻版。此作為吳昊依木版的形，刻製出兩隻蝴蝶，表達出一種黑白木刻版畫的趣味。畫面中出現方形、圓形等幾何形體結合，並在每個空白處填以墨色，穩定的貫穿整個畫面的區間，將空間分割的構圖十分獨特。線條流暢俐落，墨色層次分明，為作者一貫寫實技法的另一種表現。

〈女子樂隊〉（P.46），1967年作，木刻版。每逢有人結婚、喜慶，總會有樂隊吹吹打打，助長歡愉的氣氛。有一次吳昊在街上看到女孩組成的樂隊參加慶典，印象深刻，便用木刻表現出來。畫中女子手持不同樂器，裝扮也各異。卷曲的頭髮、塗有圓形線條的面頰、細膩的服飾描繪，將民間日常生活所見的景象落實到畫面上，展現至情至性的感受。

〈十二樂人〉（P.66上圖、P.67），1972年作，木刻版。這件表現童年回憶的作品，是用大塊的烏心木刻製而成。畫中有十二個人物，其造形，神情、姿態各有其妙。構圖緊湊飽滿，形象誇張變形，加上面額塗有圓形的色塊，黑白對比強烈，手法簡樸古拙，富裝飾效果。

〈馬上嬉戲〉（P.66下圖），1973年作，木刻版。是一件富有民間趣味、取材自吳昊童年經驗的作品。畫中人物臉圓，有紅冬冬的腮幫子、略微傾斜的頭、圓圓的酒窩，手舞足蹈；鮮麗喜氣的服飾是他們的共同特點，分不清喜怒哀樂的單一表情，但我們能從繽紛的色彩和活潑的構圖，感受到某種愉悦歡欣的氣氛。

〈瓶花〉（P.68），1973年作，木刻版。花，永遠是人間最美好的祝福與讚頌。1972年後，「花」的主題成為吳昊最重要的作品內涵。此幅作品展現出正面性、平面性、繁複性的民間藝術特點，黑色線條的襯托、對比強烈的色彩，配上簡化的黑色塊桌面，可說是畫家受現代繪畫薰陶，巧妙結合了傳統與現代的表現。

〈落日〉（P.69上圖），1975年作，木刻版，此幅作品強烈傳達了畫家對生活周遭所見的建築物所懷有的濃郁情懷。亞熱帶特有的磚紅、海藍及西沉的紅日，形成高彩度的大色塊，主控著整個畫面，生命的熱力在畫家自信的筆觸中流瀉。畫中近景的深藍色屋頂部分，表示了背光面，與受光的磚紅恰成鮮明的對比。

〈蘆葦中的舊屋〉（P.70），1975年作，木刻版。白茫茫的蘆葦在風中搖晃，在古老舊屋的映現下，更顯出蒼茫的感覺。蘆葦占據整個畫幅的四分之三，盡頭遠處的老屋、赭紅的磚瓦，增添了極強的視覺效果。據吳昊表示，當年這件作品展出時，曾有一位作家為此畫寫了一篇文章，除了讚美畫作，

[右頁圖]
吳昊　蝴蝶　1965
木刻版畫　97×63cm
國立臺灣美術館典藏

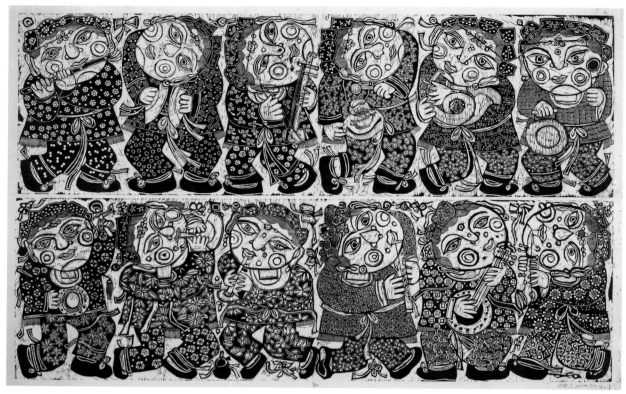

吳昊　馬上嬉戲　1973　木刻版畫　56.4×104cm　國立臺灣美術館典藏

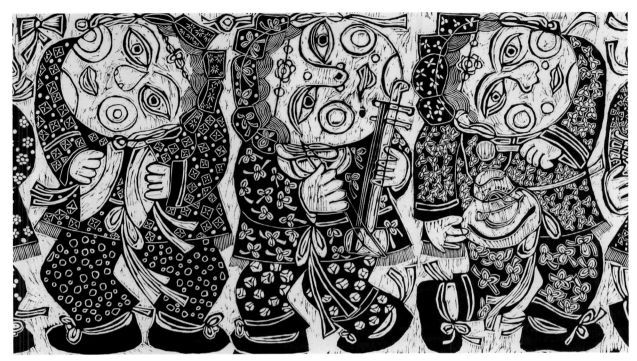

[左頁上圖、上圖]
吳昊
十二樂人（全圖及局部）
1972　木刻版畫
136×211cm
關渡美術館典藏

　　還若有其事地說曾在這老屋裡聽過嬰兒的哭聲，或許是這位作家太富想像力了吧！

　　〈林中人家〉（P.71下圖），1976年作，木刻版。此件作品的主題是幾棵或挺立、或斜立的樹木，以及遠處盡頭的老屋。吳昊用金黃色的色調營造明亮的氛圍，用褐色、灰色描繪老舊古厝，充分展現古意盎然的古典情趣，也給人一種親切感。畫中樹木雖繁複，卻處理得不紊亂，質樸的景物、閒適的家居，呈顯出濃濃的鄉土風情。

　　〈後街〉，1975-76年作，木刻版。吳昊於1967年遷居臺北南機場的空軍眷村時，附近是一戶戶低矮密集的違章建築，此幅作品所見，即是其各形各色的木造房屋景象：雜貨店、廣告招牌的店、布袋戲團的店、鳥籠、電視天線等。畫中屋屋相鄰，密集擁擠，以褐色為主調，輔以灰、黃、綠等色，構成五彩繽紛的畫面。畫面雖然如此複雜，但經過吳昊的匠心處理，表現出臺北天空的另一種景色，也記錄了臺灣社會變遷進化的過程。

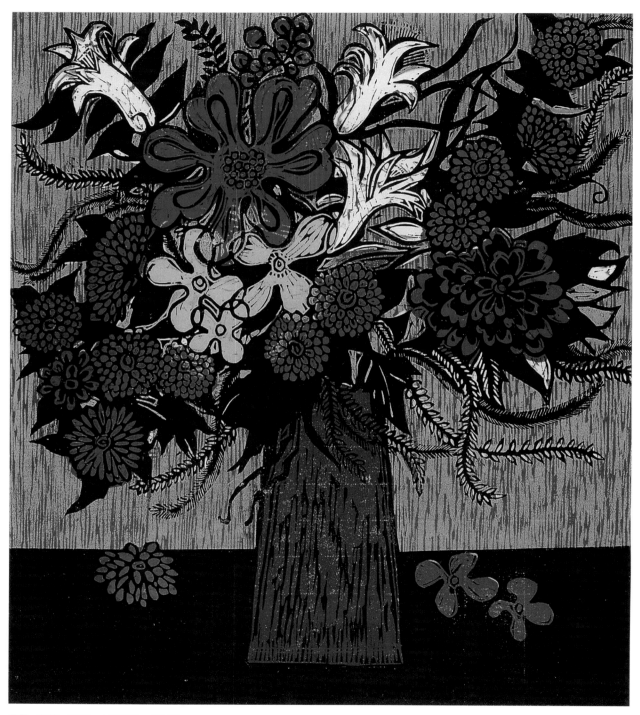

吳昊　瓶花　1973　木刻版畫　60×55cm

[右頁上圖] 吳昊　落日　1975　木刻版畫　54.5×100cm　關渡美術館典藏
[右頁下圖] 吳昊　後街　1975-76　木刻版畫　66.5×88cm　國立臺灣美術館、關渡美術館典藏

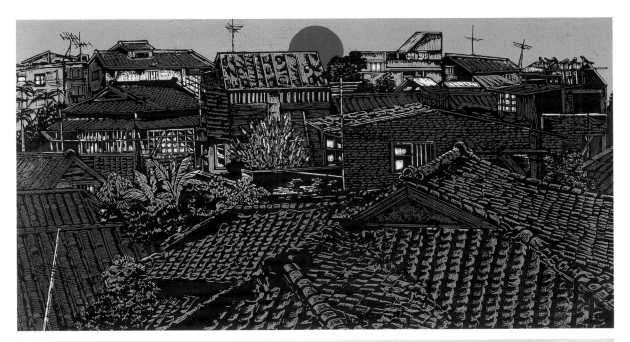

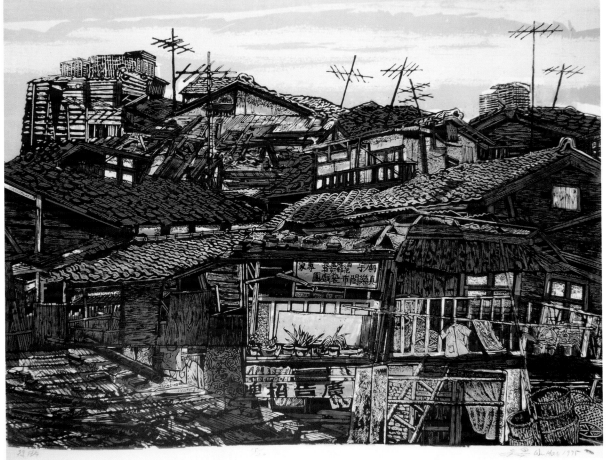

吳昊
蘆葦中的舊屋
1975　木刻版畫
66.5×87.5cm
國立臺灣美術館、
關渡美術館典藏

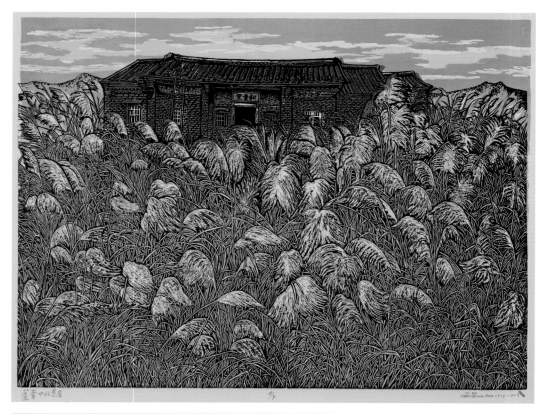

吳昊
蘆葦中的舊屋
1975　木刻版畫
72×89cm
臺北市立美術館、
關渡美術館典藏

[右頁上圖]
吳昊作〈蘆葦中的舊
屋〉的原版之一，
現收藏在關渡美術
館。（徐曼淳攝）

[右頁下圖]
吳昊　林中人家
1976　木刻版畫
59×99cm
國立臺灣美術館典藏

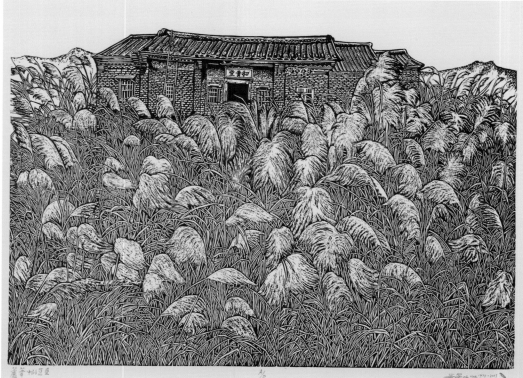

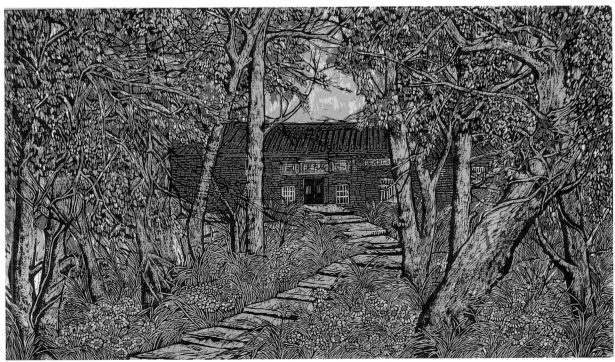

四、吳昊的繪畫世界

人生諸般況味中，非常重要的一種是異鄉體驗與故鄉意識的深刻交揉，漂泊慾念與回歸意識的相輔相成。這一況味，跨國界而越古今，化為一個永遠充滿魅力的人生悖論，讓人品嘗不盡。如果說，人之生命歷程的延展，有如一張攤開的地圖，那麼或許我們可以說，藝術家的作品便是其個人生命歷程地圖上的迷人景觀，或是一座座動人的地標。

[右頁圖]
吳昊　金碧山水（局部）1984
油彩、畫布　133×133cm

作畫中的吳昊　攝於1986年以前
（李銘盛攝／藝術家出版社提供）

▌追趕生命旅程的過客

畫家吳昊那張勾勒生命歷程的地圖，不論是在時間或空間上，都推展得遼遠廣闊。自大陸南京的大宅院到臺灣的小屋舍，吳昊始終像個追趕生命旅程的過客。雖然，一路行來，難免遭逢困頓，這位藝術家卻始終從容而自得，步履也總在沉穩中透露著輕快，更借助彩筆不斷揮灑出無數鮮麗的景觀。

六十餘載的光陰，或許只是亙古的瞬間，然而民俗中鮮活、跳躍的生命色彩，卻沿著文化遺傳的脈絡，現身在吳昊的作品之中，力道強勁地直接撩撥著觀者的懷古之情。在這段悠長旅程中，揉雜著一次次情緒複雜的回鄉儀式。那個坐落在空間裡的、具體而又模糊的兒時原鄉，不斷以熟悉又陌生的色彩與線條召喚藝術家的心神，透過畫家慣用的層疊構圖，交疊的記憶在畫面上顯得更為迷離。那個抽象的文化故鄉，宛若矯捷的精靈，即使經歷多年漂泊，仍像鬼魂似的縈繞著畫面，所有的近鄉情怯與欲語還休，都逃不過這層精神的籠罩。

除了這兩個空間和時間上的原鄉，吳昊還存有一個私心皈依的藝

[右頁上圖]
1986年，劉國松、蕭勤回國時與畫家們相聚留影。左起：朱為白、楚戈、何政廣、李錫奇、蕭勤、文霽、劉國松、李文漢、席德進、吳昊、楊識宏。

[右頁下圖]
吳昊（右）參加《藝術家》雜誌座談會時留影。左起：郭少宗、莊喆、李錫奇（打電話者）、卜少夫、管執中、楚戈。（藝術家出版社提供）

[左圖]
吳昊與其1971年的雕塑〈麒麟〉合影。（藝術家出版社提供）

[右圖]
吳昊　麒麟　1971　銅雕
100×80cm

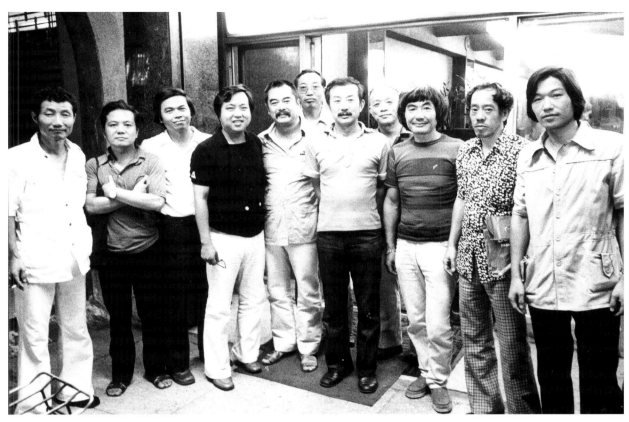

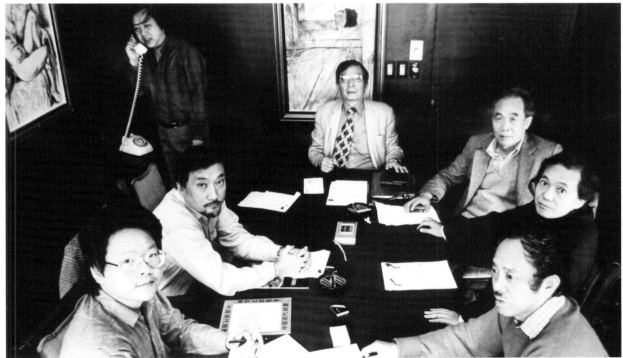

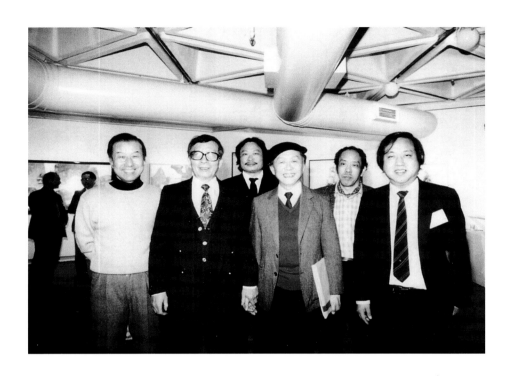

1986年，香港藝術中心舉辦「臺北現代畫展」時留影。左起：劉國松、卜少夫、謝孝德、黃永玉、吳昊、李錫奇。

術原鄉。畫家心中關於這個原鄉的記憶，則十分隱晦，關係著諸如東西差異、雅俗之別、傳統與現代之分的藝術思辨。儘管我們透過學院派訓練的眼光，可以從繪畫元素依稀指認李仲生、藤田嗣治等人的影響，然而，吳昊卻將這藝術史上的符號，化為可以在生活裡呼吸的人生藝術。吳昊的藝術就如同那些糾纏在其記憶深處的年畫、剪貼、童玩、繡花鞋面，是生活中的閒情依依，是生命歷程中的景觀處處，是人生地圖上的地標。

▍吳昊筆下的原鄉風景畫

遊賞吳昊的繪畫世界，嗅著花香，便見著了幾處風光明媚的所在。他筆下的風景畫絕不是中國古代文人意欲臥遊的那種名山勝景，而是吹拂著人的氣息的人間小景。在〈很久很久以前的日子〉（1993）中，架在屋舍與屋舍之間的竹竿，晾著顏色繽紛的各式衣物，飄呀飄的衣角，

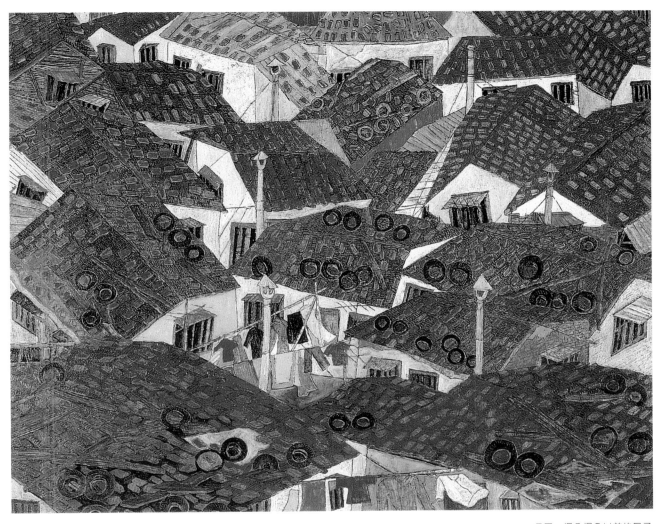

吳昊　很久很久以前的日子
1993　油彩、畫布
132×162cm

揚起了樸實生活中的一首首輕鬆曲調，那些屋頂上排列整齊的磚頭和零零落落的破輪胎，宛若應和著這首小調的小音符。即便是破落的城市邊緣，吳昊這位飄泊日久的旅人，也總能在自己的隨意落腳處，尋得片刻人間閒情，憑著記憶中浮掠的熟悉色彩，將眼前的風景再度幻化成自己生命歷程中充滿個人風味的迷人景觀。大紅、鮮黃、亮藍，加上帶點輕鬆表情的黑與白，永遠是吳昊藉以「歸鄉」的祕密路徑，不管流浪到哪個角落，畫家提筆回眸的瞬間，總會有這麼一條歸鄉的密道在眼前展開。

〈秋景〉（1991）乍看之下，很有點兒和風味，若只是隨意路過，很容易在恍惚間以為自己來到了日本某個靜謐的鄉間。不過，那些鮮亮的色彩還是提醒了遊者，這幅景觀必定屬於中國江南的某處，雖然有點走樣，濃重的鄉音卻無從藏身。駐足欣賞，細心的遊客可能還會察覺幾分童話插畫的味道。其實，童趣和素樸，兩者往往難以區分，同樣有著世事紛擾之外的簡單，和某種單純的喜悅。

文人畫裡的山水，講究的是一種恬淡謙沖的境界，沒有任何一個單獨物件值得畫家精雕細琢，而過度的刻劃勾勒，也素來便是文人繪畫的大忌。然而，吳昊自有一套造景的方式，他捨去了大山大水或水湄山

吳昊　秋景　1991
油彩、畫布　73×100cm

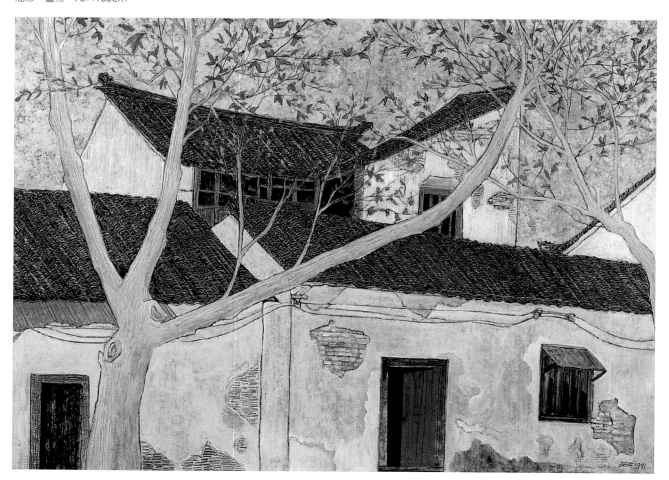

[上圖] 吳昊　黃花遍地　1977　木刻版畫　58.5×100.5cm　關渡美術館典藏
[下圖] 吳昊　靜靜的鄉村　1977　木刻版畫　59.5×101cm

吳昊　北京朋友的家　1991
油彩、畫布　93×93cm

巔處，獨獨偏愛和人們身影相伴的尋常景致。對於文人畫家們向來忽略
的葉形，他卻像對待一個個鮮活蹦跳的生命一般，一片片地細細琢磨。
在〈北京朋友的家〉（1991）中，他企圖賦予它們各自的生命。畫家這種
細賞生命的閒情，是在尋常生活中俯拾即得的情趣。自得的心境，也使

吳昊　黃葉人家　1992
油彩、畫布
106.6×106.6cm
國立臺灣美術館典藏

得這種風景在其生命中如影隨形。

　　解嚴後的海峽兩岸，不再阻隔著千山萬水，吳昊屢次往返，亦不免
受到遊子思鄉情緒的感染，曾以畫作表現他對大陸河山的印象。〈黃葉
人家〉作於1992年秋色漸濃、綠葉轉黃的季節，主要描繪耀眼的金光，

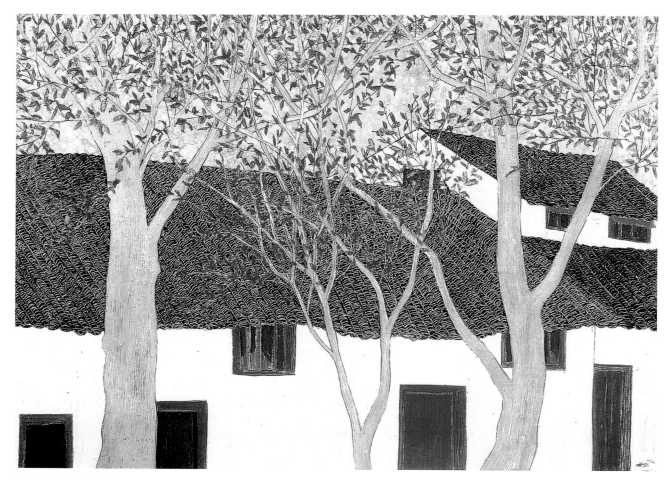

吳昊　紅葉舊屋　1992
油彩、畫布　72×100cm

住戶反而是用來襯托的背景。1992年的〈紅葉舊屋〉則是另一番情境，描繪的是棕頂白牆的靜謐家宅，三株楓紅樹木矗於屋前。紅葉稀疏，容易風動生姿，展現秋日的另一種氣氛與情態。1992年的〈林中小屋〉是另一幅秋景，白木如柵欄般挺直列隊，黃色層疊的坡地，遠遠隱沒著鄉間民居，蕭索的秋意翩然降臨。1993年的〈村之一〉（P.86），彷彿從望遠鏡窺得秋景坡後掩藏的景物，滿天紛飛的黃葉，不禁令人想起女詞人李清照秋日吟詠桂花香的句子：「揉破黃金萬點輕，剪成碧玉葉層層。」

　　對照兩岸人民的生活環境，吳昊1993年的作品，更加深一分人文的

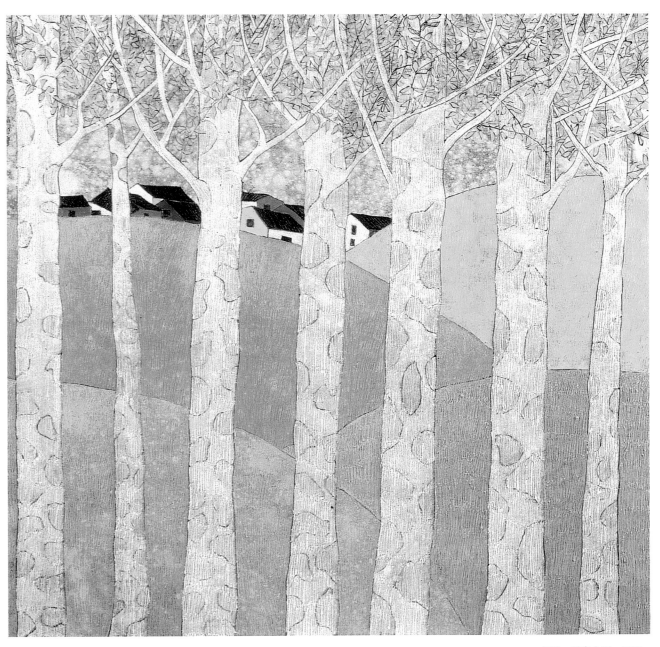

吳昊　林中小屋　1992
油彩、畫布　81×81cm

省思與關懷，從生活最基本的形式、需索去探討，企圖在瞬息萬變的時
代脈動中，提出自己的詮釋版本。「很久很久以前的日子」系列作品，
俯視記錄褪色的往事，運用許多清晰細節，從現實抽取出溫馨的回憶，
而將苦難與顛沛的歲月區隔在畫面之外。

吳昊　黃葉人家　1991
油彩、畫布　100×100cm

　　吳昊斑斕眩目的色彩和親民通俗的題材,成就了他的個人風格,不
僅說明臺灣文化對富貴吉祥圖像的熱中,如何自然孕育出像吳昊這般鮮
豔風景的美學,也反映出國際間近年來注重華麗裝飾性的趨勢,其中包

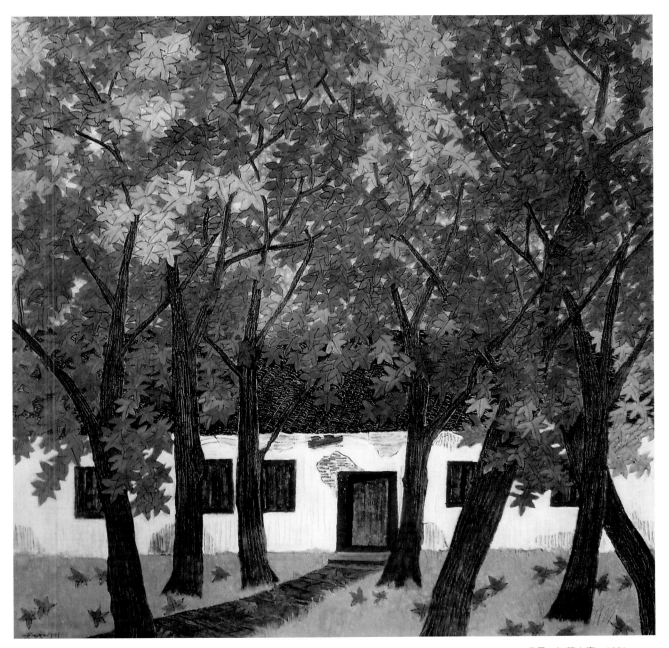

吳昊　紅葉人家　1991
油彩、畫布　81×81cm

括這類具備地方特殊性的民俗風格。臺灣地區正如火如荼展開的本土研

究熱潮，不可缺少集其大成的機變與折衷能力，吳昊這種對華美永遠積

極、青壯而難以饜足的無盡追求，正是這種能力的展現。

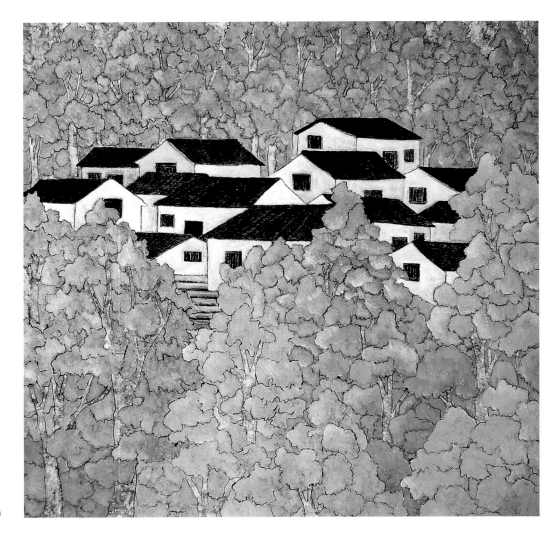

吳昊　村之一　1993
油彩、畫布　81×81cm

▌富東方情調的人物圖像

　　吳昊的藝術，數十年來發展自成一家。國民政府遷臺以來，中原文化
與地域的特殊性，在近年尤其受關注與討論。然而，吳昊藝術創作生涯所展
現的融合力量，卻鮮少成為焦點議題。中原移臺的藝術承傳以水墨畫為主，
臺灣本地的日治時代則以西方油畫及東洋膠彩畫為主。戰後的藝術環境，受
制於政治教條，發展受到意識形態的圍困，埋下今日本土與大陸意識對立的
因。吳昊早年隨政府遷臺，卻能脫開政治氣候的影響，自立於意識形態的論
戰以外，純粹從民俗民藝的美學觀點出發，將渡海文化的特色還原為生活的
本色，吸收西方現代藝術的抽象理念，使用臺灣式的油畫媒材，在圖像中表
現中國傳統的民間信仰，臺灣地區的民間風俗，成就了他瑰麗的裝飾風格。

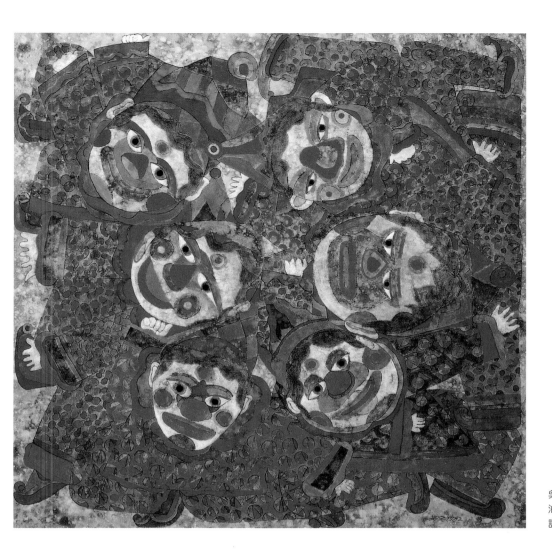

吳昊　小丑　1982
油彩、畫布　99×98cm
許鴻源家族收藏

　　吳昊的油畫，形式上受到民俗藝術的影響，而又能兼融中國重彩繪畫的繽紛特質，別具一番強烈的東方情調。吳昊長年鑽研油畫技巧的新意，最終發掘出他獨門處理墨染效果的技法，用猶如花底觀天般的半透明光澤色面，取代傳統中國繪畫的留白部分。吳昊的藝術深具個人風格與魅力，看到那些疑似由圖案幻化而來的人物、花卉，或是短牆瓦屋的亞熱帶民居，他豔光四射的色彩和落筆方式，使人能毫無困難地指認，是吳昊的作品。

　　中國藝術的發展遠在唐朝時代即呈現兼容並蓄，充滿融合力量，而非偏狹的霸權思想，將神性的宗教信仰落實在人性的生活世界中，成就超越日後西方的文藝復興時期。吳昊的藝術根源，乃深植於盛唐百花齊放的文化成果，他不拘泥於宋朝以降的文人畫格局，大膽運用奔放華美的色彩，

【 吳昊的裸女人物 】

吳昊的藝術，數十年來的發展自成一家，除了強烈的東方情調、個人魅力之外，他艷光四射的色彩及落筆方式，使他的畫作辨識度極高。他的裸女人物畫作，更有盛唐人物的華美與奔放，加上背景的圖案花卉，更襯前景人物。

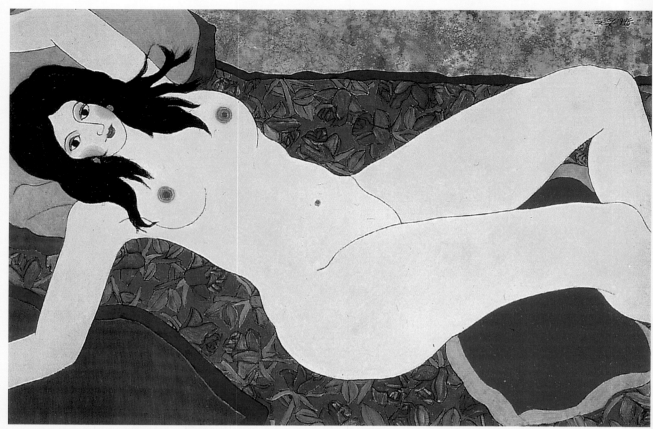

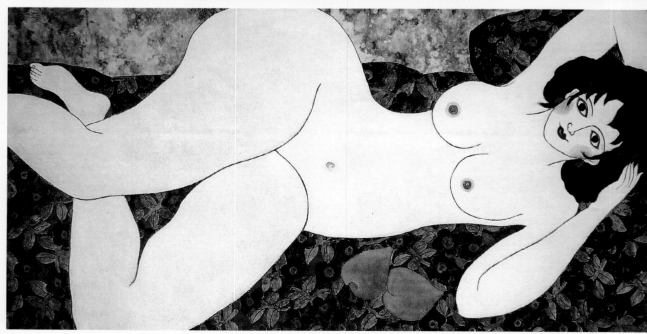

[上圖]
吳昊　裸女　1980　油彩、畫布
38×76cm

[左圖]
吳昊　坐著的夫人　1998　油彩、畫布
82×82cm

[左頁上圖]
吳昊　倚臥　1998　油彩、畫布
61×91cm

[左頁下圖]
吳昊　裸女　1996　油彩、畫布
53×100cm

吳昊　躍馬　1992
油彩、畫布　60×91cm

盡情揮灑有如七彩萬花筒的彩色世界，適巧也反映出今日臺灣社會的富庶，與都會五光十色的風情。

　　臺灣1950、60年代的現代藝術運動，擁抱西方的現代藝術風格，向傳統抗爭，與學院勢力決裂。吳昊身為東方畫會的成員，亦是李仲生門生，雖參與當時驚動一時的革命，卻是少數幾位仍然心懷傳統的藝術家。精神上，他與第一波現代藝術革命志士同心奮鬥；實體創作方面，他本本分分地按照個人志趣，未接受西方抽象主義的感召，反而默默耕耘出他集結工藝美術、圖案雕飾的具象風格。1970年代，臺灣鄉土文學盛行，吳昊的鄉土風景版畫系列，正可以作為鄉土文學的圖像呼應。1980年代的懷舊與復古風潮，又再度將吳昊的民俗色彩引為反映時代的現象。在每一波變化中，吳昊均適巧身逢其會，不論親身參與或純屬巧合，作品的時代意義，均因而落實了他歷史性的定位。

吳昊的人物圖像最能代表他的民俗繪畫風格。在造形上，他描取民
間工藝玩偶的特色，表現節慶的喜氣與童稚的歡愉。圖案化的衣飾，以鮮
豔的色彩變換排列成躍動的視覺經驗，可以說是一種躍動與靜謐的易位。
1992年的〈躍馬〉中，結繩與髮辮齊揚，少女似乎從空中躍降馬背，那披
背著華飾的奔馳白馬，卻與觀者的視角齊平。同年的〈五小丑〉一作，一

吳昊　五小丑　1992
油彩、畫布　81×81cm

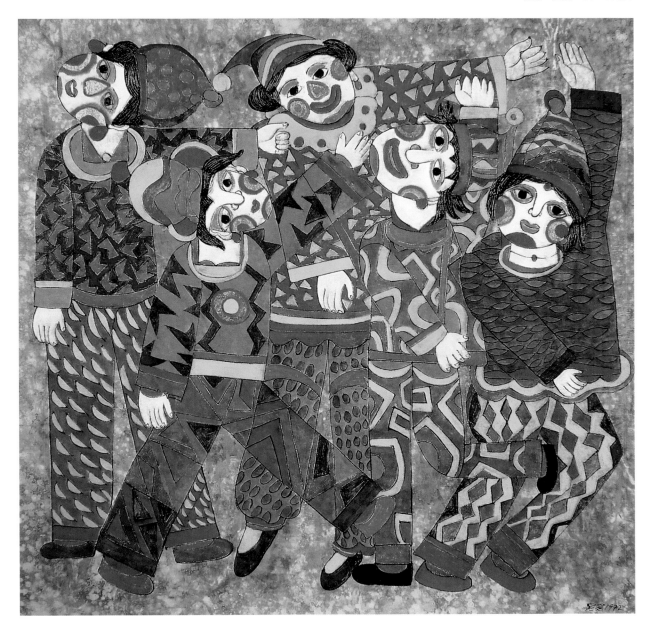

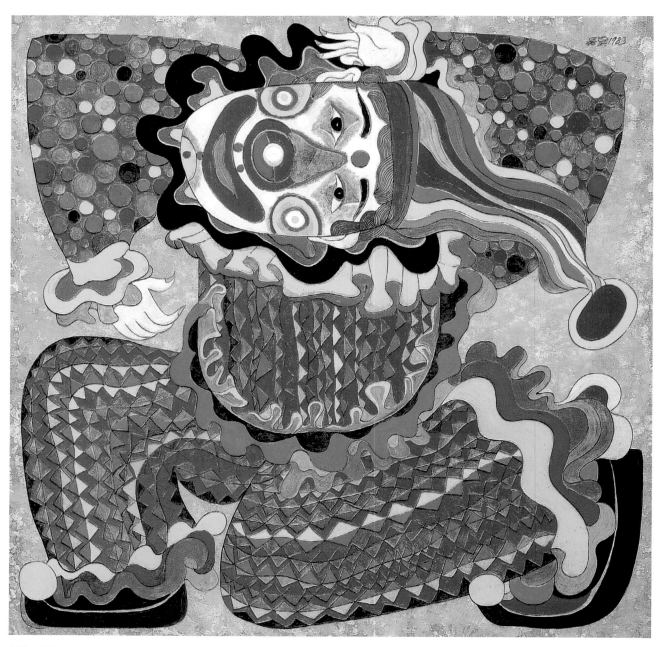

吳昊　小丑　1983
油彩、畫布　82×82cm

[右頁圖]
吳昊　二小丑　1981
油彩、畫布　90×72.5cm
臺北市立美術館典藏

片花團錦簇，手舞足蹈的小丑們，浸淫在嘉年華會的氣氛中，熱鬧而癲狂般地喜悅。

　　吳昊不將人物放進風景畫，筆下的人物卻像風景般，沒有特定的個性或表情，而像是一幅幅剪接自夢境或某個記憶深處的片段。這些人

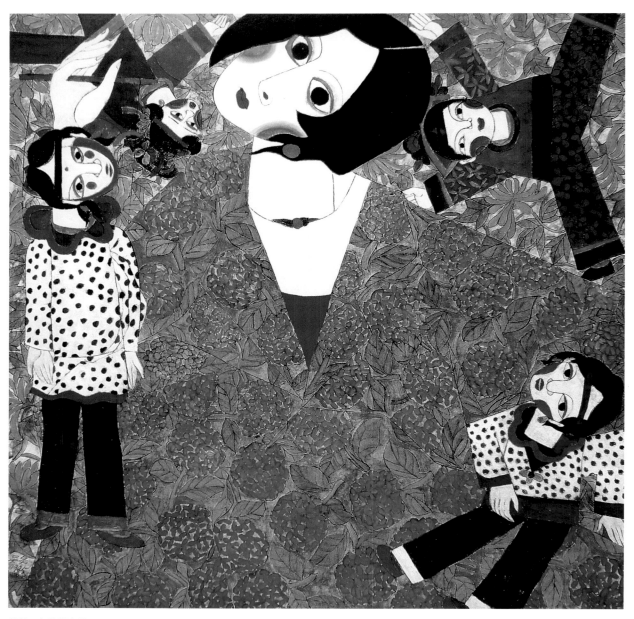

吳昊　女孩與木偶　1995
油彩、畫布　81.5×81.5cm
國立臺灣美術館典藏

[右頁圖]
吳昊　馬上藝人　1995
油彩、畫布　70×62cm

物除了丑角之外，幾乎一律都是女孩兒，一些穿著鮮麗服飾的女孩兒。在〈女孩與木偶〉（1995）中，女孩和她手上的玩偶一般，有著分不清喜怒哀樂的表情，我們只能由繽紛的色彩和活潑的構圖中，感受某種愉悅卻又迷離的氣氛。彩度、明度皆高的色彩，配出深具民族風的美感，而這種美感就像無法割斷的美學血脈，始終以妖媚的姿態蠱惑著吳昊作

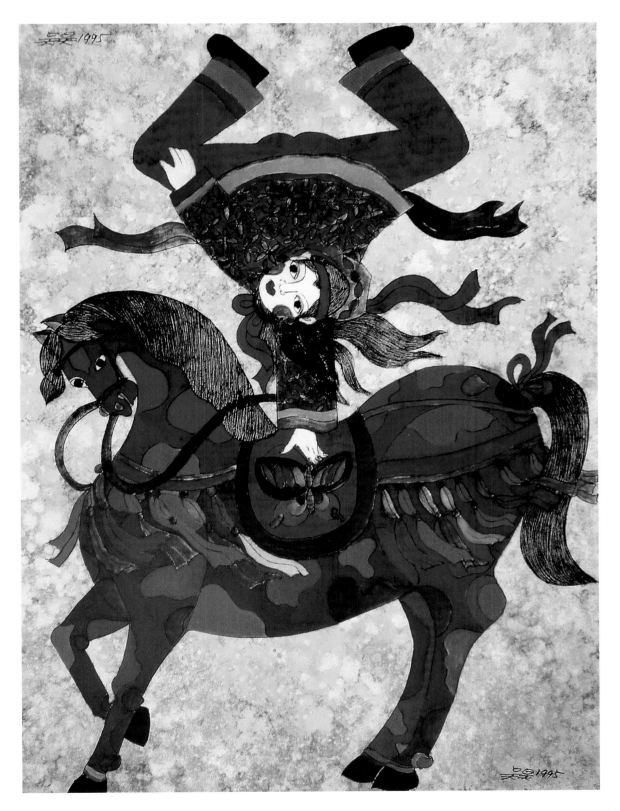

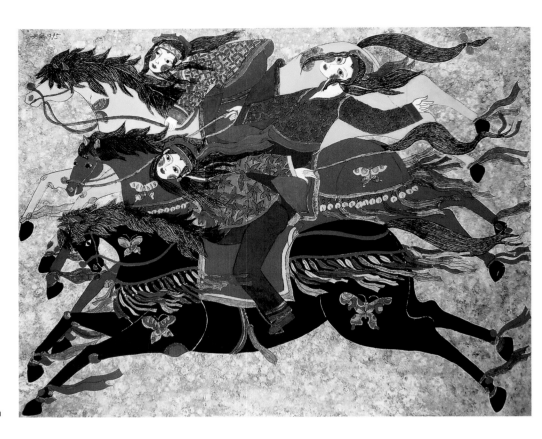

吳昊　賽馬　1995
油彩、畫布　90×116cm

品的觀者，牽繫著所有承襲這縷美學血脈者的鄉愁情愫。那些傀儡玩偶則像夢幻精靈，跳著足以破解現代所有美學迷思的神祕舞步，挑動觀者心靈深處的縷縷懷舊幽情。逗弄玩偶的女子則彷彿掌控著「歸鄉」儀式的魔法師，她的面無表情，恰恰道盡了畫家經年漂泊的滄桑和回鄉情怯的複雜心境。

　　「馬」向來是中國藝術中象徵意味濃厚的圖騰，然而，在吳昊的作品中，這些馬既非伯樂賞識的千里馬，也非官夫人騎乘的駿馬，而是經過模糊記憶改造的夢幻馬匹。在〈賽馬〉（1995）中，飛騰的馬姿、渾身飄飛的彩帶和蝴蝶紋飾，加上飄揚的馬鬃，以及少女的秀髮，揮灑出整幅畫的活潑韻律。其中一匹馬身上掛滿鈴鐺，或是銅錢，則隨著馬蹄的飛躍，奏起了行進的輕快節奏。這種騰躍是記憶的穿梭，也是歸鄉的情奔，更是人生旅途中片刻閒情的翱翔。

　　〈三人（A）〉（1997）中，成對角線排列的三個姑娘，各自的姿態都十分奇特，無法清楚分辨她們究竟是在做什麼。不知是在進行某種遊戲，抑或是跳起某種奇怪的舞步？神祕的氣氛是吳昊作品的另一種魅力所在。套句捷克人的諺語：「悠閒的人是在凝視上帝的窗口。」這或許可以解釋閒情獨具

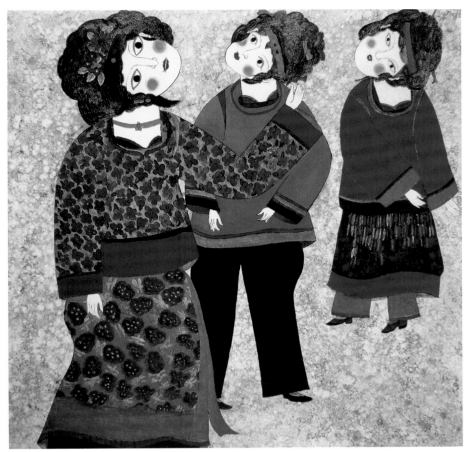

吳昊　三人（A）　1997
油彩、畫布　104×104cm

吳昊　三人（B）　1997
油彩、畫布　104×104cm

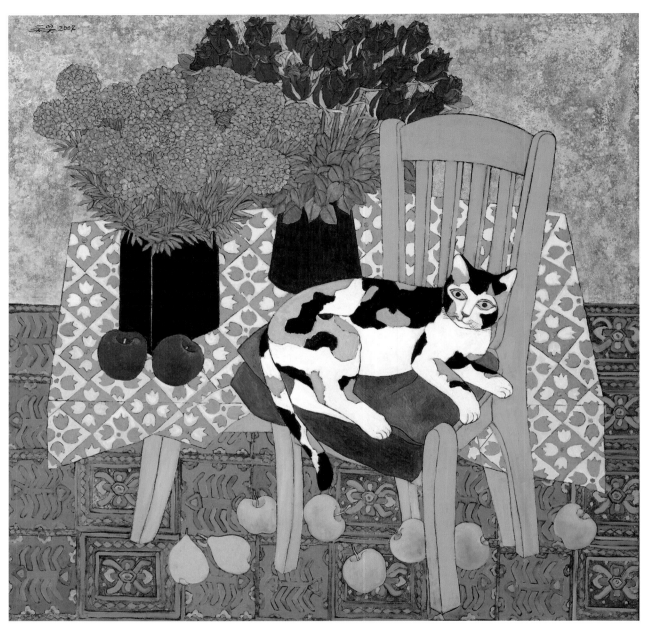

吳昊　好夢乍醒
2004　油彩、畫布
104×104cm

的吳昊，其畫作為何總是有謎樣的面容。作品恰恰提供了一個可凝視的
窗口，畫家凝視的可能是某種難以確知的神祕世界，而觀者所凝視的，
雖可以是確切的畫中世界，也是難以做出一般解釋的謎。就如同這件作
品，呈現的是謎樣的內容、謎樣的人物表情和謎樣的舞步。

　　走進吳昊的藝術世界，少不了發現一些動物的蹤跡，如馬、老虎、

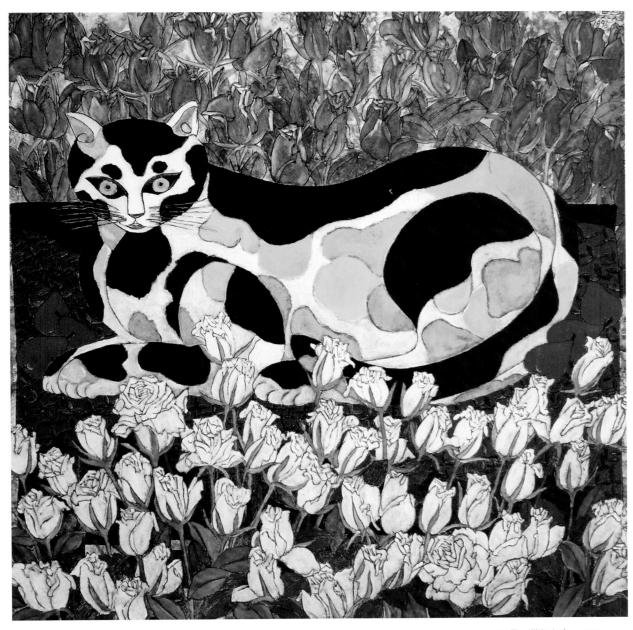

吳昊　貓與玫瑰　1995
油彩、畫布　64×64cm

雞、鳥，魚和貓等。其中貓的身影最為搶眼，因為這些貓十分具有表
情，是稱職的戲中主角。吳昊的閒情凝視，的確使他對世界有不一樣的
看法，他對花朵、動物所投注的心力，往往不少於對人物的關心。

　　在〈貓與玫瑰〉（1995）裡，貓便以主角的姿態登場，雄踞畫面中
央。這隻昂然盤據花叢中的貓，有著黑、白、黃三色相間的花紋，以及

群貓　　　　　　　　　　A/p　　　　　　　　　吳昊 Wu Hao 1980-2013

雙魚圖　　　　　　　　　A/p　　　　　　　　　吳昊 Wu Hao 1978-2013

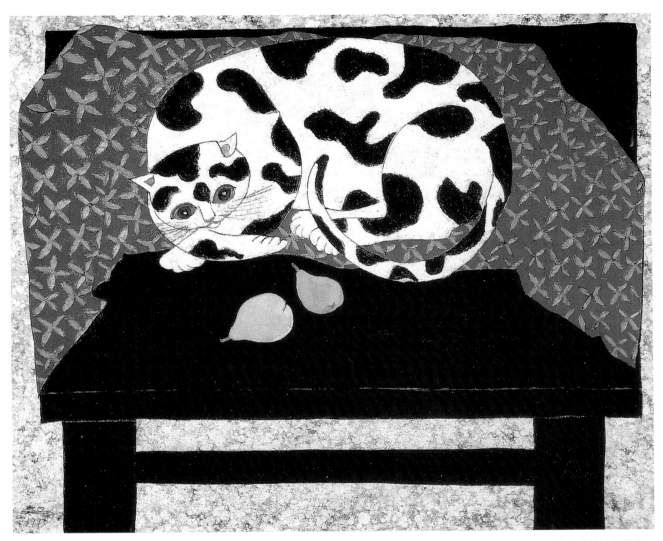

吳昊　黑桌上的花貓
1993　油彩、畫布
60×73cm

凌厲的雙眼和優雅的姿態，以貴族般的神采迷惑著觀者。直視觀者的
貓眼是畫面的焦點，觀者很容易在瀏覽全圖之後，將目光停留在此，
靜靜與貓對視凝望。然而，無論怎麼費神細看，總無從窺知貓的心
事，倒是如果略偏目光，將發現那塊在吳昊畫中似曾相識的花布，突
然變成了貓的溫床，或是貓執意守護的地盤，隔著重重的玫瑰帳蔽，
不容侵犯。正如畫家的記憶世界裡，總有些角落是留給自己獨自品味
的。

[左頁上圖]
吳昊　群貓　1980
木刻版畫　32×45cm
關渡美術館典藏

[左頁下圖]
吳昊　雙魚圖　1978
木刻版畫　49×74cm
關渡美術館典藏

101

吳昊　花　1981
油彩畫布　91.5×91.5cm
許鴻源家族收藏

▌反映個性的生之桃花源

　　若說「畫如其人」，吳昊作品中的花，應該就是他個性的反射。他
應該是一位感情豐富，有瑰麗夢想和想像力的創作者吧？了解他的出身
背景、成長後經歷的戰亂、軍旅生活和克難的創作環境後，不難想像他

吳昊　豐盛　1990　油彩、畫布　72.5×60.5cm

吳昊　藍瓶上的玫瑰　1983
油彩、畫布　100×100cm

吳昊　野百合　1990
油彩、畫布　81×81cm

吳昊　白玫瑰　2003　油彩、畫布　65×50cm

吳昊　嫣紅　1991
油彩、畫布　81×81cm

筆下繁花果實、歌舞昇平的景致，就是他嚮往的生之桃花源。

　　吳昊始終在畫中營造一個夢的世界，他的夢是深沉的，鮮豔而幾乎
帶著俗麗的色彩，讓人忍不住多看幾回，以覺察自己是否錯過了觀看生
命，反省自身在人間的行旅為何總是看到灰藍一片。是吳昊多看到了什
麼嗎？還是我們省略了什麼？或者原本他就蘊藏了如火一般的熱情，而

吳昊　憶落花　1991
油彩、畫布　70×70cm

用過人的誠意去鼓動花與果、或人、或動物的本性？

　　1991年的作品〈嫣紅〉，花朵擠滿畫布，搶在鏡頭前爭寵，近距離的壓迫感，使紅花的嬌媚潑溢框外。同年的〈憶落花〉，採俯視角度描繪桌面，平視方向的瓶花共據畫面中央，落英的飄墜似被承接凍結，彷彿是動靜剎那間的浮光掠影。

吳昊　月夜　1991
油彩、畫布　105×105cm

[右頁上圖]
吳昊　再夢紫藤　1988
油彩、畫布　82×82cm

[右頁下圖]
1992年，吳昊與他的作品
〈花布上的向日葵〉合影。

1991年完成的葵花主題畫作〈月夜〉，構圖似乎一反吳昊的慣例，將圓月隱於叢花後。頂天立地觸目盡是葵花，月亮那一方則悄悄藏著另一重天地。這種時空錯落並置的手法，少見於吳昊的靜物畫作，恐怕是他六十歲之後接受有關後現代思潮後的直接反應，而在視覺影像的處理效果方面有所變化。

吳昊晚近的花畫，和早年他用版畫製作的違章建築舊屋，形成強烈對比；然而，那些紛亂無序的房屋景色，從某個角度看，竟也像是叢生的花草。黑色線條在畫面上分割與制衡。無形的花在創作者的夢裡是存在的；在困頓的時候，花則被其他物件取代。在訪談中，他用緩慢的語調時而提及南京家

吳昊　花宴　2005
油彩、畫布　81×81cm

鄉，以及祖父對花的寶愛，在在傳述著一個失落的鄉愁夢。

　　隨著吳昊專心做一位自在的畫者，他的花畫也進入堂皇華麗的情境，穩定下來。年歲增長，顛沛流離歇止，久別的故鄉與親人也都如願重逢。他的花畫，連同畫中華麗的果實等，都成為一種生命供奉的獻禮。

吳昊　閒倚　2003
油彩、畫布　53×100cm

　　2005年的〈花宴〉是兩件並置的瓶花，繡球花與玫瑰平分了春的姿容，彩繪桌布上的鮮果，像是音符在琴鍵上彈跳。吳昊近年來也喜歡在畫中放入貓。這種慵懶的動物有一種悅人的媚態，對照著他2003年的〈閒倚〉饒有趣味，都是身體語言的創造，女體多了少許的靦腆，那也是吳昊個性的投影。女體臥榻的織錦圖案，則是他最擅長的民俗情趣採集成果。

　　包括〈牡丹園〉（P.112上圖）、〈千花濃霧〉（P.113）等花畫，都是滿幅的鋪陳，畫布被花圍團團包圍，透不過氣的好處是成就了飽實的美感，也是一種局部賞閱的強勢邀約。吳昊用更精細的線條去刻畫花瓣的走痕、葉片的生命軌跡。2004年的〈繁華與共〉（P.112下圖）則發揮了他不常顯露的玩興，圓盤內規矩的柿子與散落於花桌布上的白玫瑰與蘋果梨子，在進行著一場對談。色彩在說話，交錯的葉梗也在說話。

　　個性沉默的吳昊，其實也沒有停止「說話」。從木刻的黑線條房舍、動物到彩色繽紛的花、果實與人物，他深沉的夢裡總是不斷有花開著。讀他的畫，令人彷彿覺得走在生命的春天與盛夏。

［上圖］吳昊　千花濃霧　2005　油彩、畫布　147×147cm
［左頁上圖］吳昊　牡丹園　2004　油彩、畫布　89×130cm
［左頁下圖］吳昊　繁華與共　2004　油彩、畫布　73×91cm

五、藝術思惟演化

20世紀60年代以降的臺灣藝壇，在始終受到肯定的畫家中，吳昊無疑是其中重要的一位。尤其是他的版畫作品取材於生活，以遒勁有力的黑色線條配合強烈的色彩，刻畫出鄉野情趣和人物造型的樸拙，傳達出濃厚的親和性。綜觀吳昊的藝術演變，以版畫和油畫著稱，其油畫蘊含著版畫的趣味，版畫則透露著油畫的肌理。他從李仲生處習得現代繪畫的知識，再吸取敦煌壁畫、年畫與刺繡藝術等色彩與質感，並以「水墨工筆白描」的技法強調線條的美感，開創出具有個人風格鮮明的藝術形式。作品融入了民間藝術特有的造型與構圖，且加上多層次套色的飽滿色彩，獨具東方美學的觀點。

[右頁圖] 吳昊　蝴蝶與女孩（局部）1995　油彩、畫布　62×62cm
[下圖] 吳昊（左）與丁雄泉。

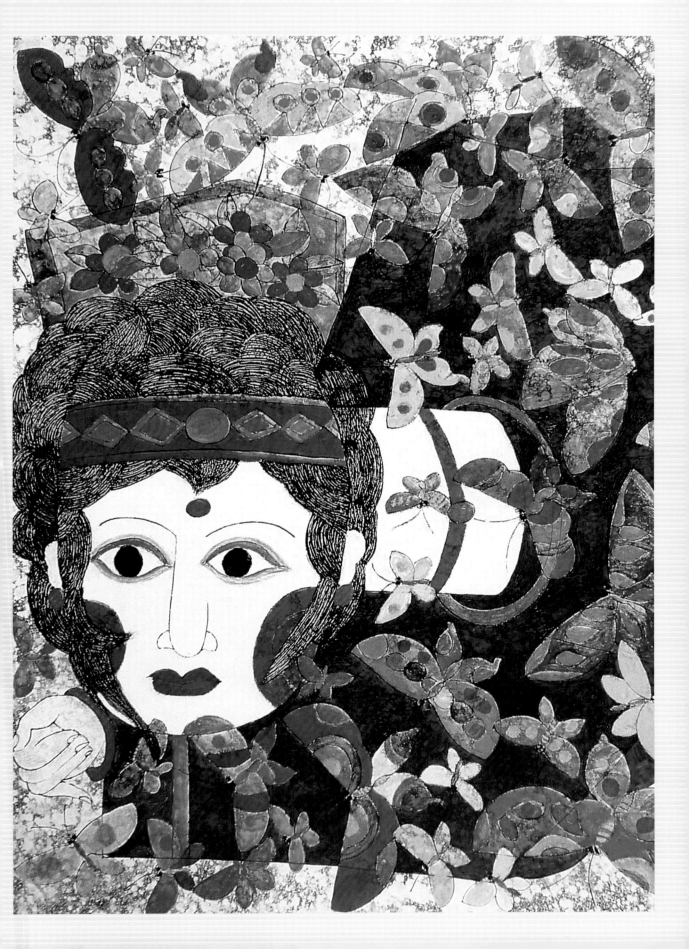

吳昊攝於1986年以前（李銘盛攝／藝術家出版社提供）

在20世紀50至60年代的現代藝術運動，與傳統抗爭，與學院勢力決裂，提倡繪畫創作的抽象化，卻出現像吳昊這樣的異數。藝評家陸蓉之在論述吳昊的個展撰寫《歙動與靜謐易位》一文中，對吳昊做了上述的定位。吳昊在60年代曾經參與了現代藝術的革命運動，然而未受抽象主義的感召，默默地耕耘出他自己獨特的具象風格，發展深具民俗色彩的瑰麗裝飾性。

吳昊的思惟演化，能夠將現代藝術的理念，跨躍過不同類別藝術間的鴻溝，不僅僅在繪畫圖像中表現民間信仰、風俗與現實生活景態，而且挪用工藝美術的圖案雕飾，作為豐富他畫面內容的素材來源。這種轉位使他的作品生氣洋溢。

▌優游於市井與鄉土之間

吳昊在1978年毅然決定放棄木刻版畫的製作，回到油畫的世界。他費了許多時間思索油畫風格，幾乎有一年的時間沒有新作。他嘗試在技巧上把印版畫的技法運用到油畫上。一層一層的染，使背景產生不規則的顏色趣味，顏料半乾時，開始用毛筆勾勒線條，技法猶如工筆畫，這部分完成時作品僅是完成一半。然後再度塗以顏色，有如版畫民俗色彩的延續，空間運用色彩填得滿滿的，讓油畫媒材表達出鮮活生命力，成功的進入畫中的靜物、花卉或人物風景中。吳昊如此運用油彩作畫的技巧，也使得他的油畫別具東方格調。

吳昊此一獨家處理暈染效果背景底色的祕訣，將猶如花底觀天半透光的色面，取代傳統繪畫的留白。1992年他的〈花布上的向日葵〉（P.119下圖）處理色彩對比呼應的突顯手法，是他的靜物畫慣用的特色。1992年的〈月夜〉（P.108），則一反慣例，將圓月隱現於葵花叢背後，在月亮中藏

[右頁圖]
吳昊收藏的非洲面具，異國風味十足。（李鳳鳴攝／藝術家出版社提供）

進另重天地，這種時空析離並置觀念，可說是吳昊受到現代觀念衝擊所採取的直觀回應表現。

吳昊在李仲生那邊學畫，對他最大的影響或啟發是什麼？吳昊自稱：「李老師從來沒有改過我們的畫，只做過一點示範，講一些原則，開始畫石膏像時，李先生在畫紙的一角，簡單的畫了幾筆，解說一座石膏像的基本面，還有就是前面說的摸、敲等等，在教我們素描時，他在紙上簡單的畫了幾下而加以解說，他說基本上有兩種方式，一種是從動態上去尋找，捕捉，好像滿紙打圈圈。」吳昊就是以這種方式描繪，他早年的石膏像畫得十分渾厚、實在，速寫時整體動態掌握得非常好，細節是不大注意的。總之，吳昊的個性十分突顯，從那個時候就開始了，而他的「思想」方面也是早就有一套的，在還沒有學畫以前，在軍中辦大兵壁報時，他就常常自言自語地說，我就是要畫風土味，他這種基本觀念，至今一貫。

1950年代後期發軔、1960年代中期達於高峰的臺灣「現代繪畫運動」中，吳昊顯然是一位特殊的人物。當衝鋒陷陣的「響馬」們，或匆匆奔赴海外，為追求現代藝術而流連異鄉，或在一陣狂熱之後，放下畫筆，偃旗息鼓，悄然消失於藝壇，吳昊卻始終不急不徐地堅守土地的崗位、堅持創作的熱情。

從20世紀60年代的現代繪畫運動，穿越70年代的鄉土運動，看到80年代的解嚴、90年代的新生代崛起，甚至在21世紀的窗口，吳昊始終沒有被歷史的浪潮所排擠，藝術市場歡迎他的作品，美術評論者也讚賞他的創意。吳昊在1992年於臺北市的龍門畫廊舉行個展，取名「吳昊·1992」，展出十四幅油畫，畫展開幕當天，展品即全部被

訂購一空。當時畫廊主持者李
亞俐女士即指出：「吳昊身邊
總有許多收藏者追隨著。版畫
時期大部分作品經由駐臺美軍
及使館人員收藏，油畫時期的
前五年則大部分由臺灣人士收
藏，1987年起，收藏者名單開始
逐漸增添日本買家。」由此可
見他的作品受到喜愛的程度。
從美術史的角度觀，吳昊的畫
面，始終綻放新意，超越時代
的潮流，他優游於寫實與抽象
的邊界、優游於刻刀與畫筆的
當口、優游於現代與鄉土之
間，如果說：吳昊是臺灣後現
代主義的先驅，應是可以獲得
研究者認同的允當定位。

[上圖]
1997年，吳昊（左）、夏陽（中）、蕭勤相約
在景美國小敘舊。
[中圖]
1992年前後，東方畫會元老歐陽文苑（中）從
巴西返臺，朱為白與吳昊（左）帶他四處參觀
並留影。
[下圖]
1993年，東方畫會成員相聚在李錫奇家。左
起：李錫奇、朱為白、霍剛、夏陽、吳昊、蕭
勤。
[右頁上圖]
吳昊　舞臺　1981　油彩、畫布　81×117cm
[右頁下圖]
吳昊　花布上的向日葵　1992　油彩、畫布
72×91cm

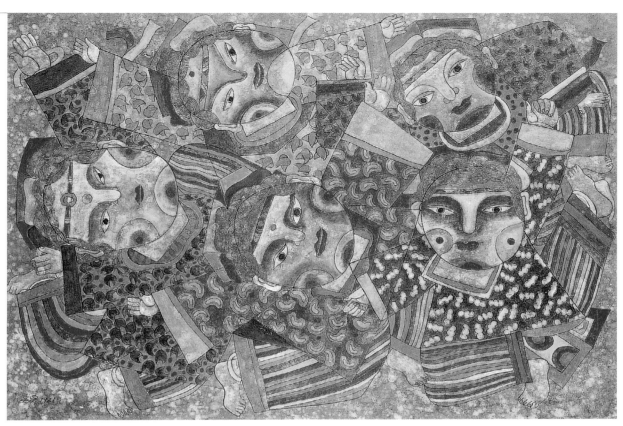

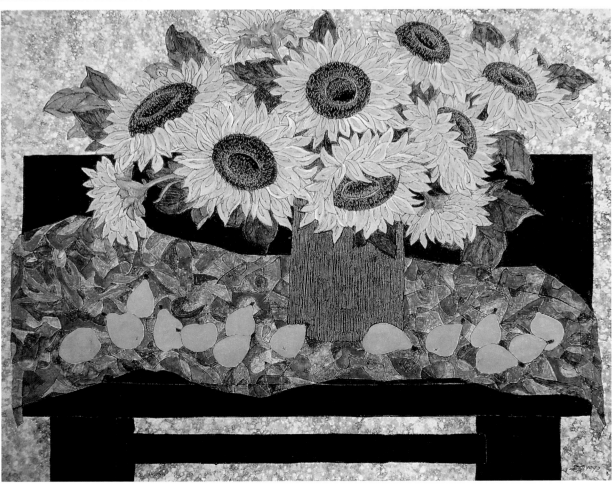

吳昊 舞夢 1987
油彩、畫布 129×161cm
臺北市立美術館典藏

[右頁左下圖]
貝克曼 夜 1918-1919
油彩、畫布 133×154cm
北萊茵－威斯伐倫藝術品收藏
館典藏

[右頁右下圖]
葛羅士 多姆與她的博學機器
人喬治在1920年5月結婚，約
翰・哈特菲爾德很為此高興
1920
水彩、鉛筆、墨、拼貼、紙板
42×30.2cm
柏林市立畫廊典藏

▌以現代造形表現庶民題材

　　1957年首屆的「東方畫展」，在展出的目錄中，對當年仍名為吳世祿的吳昊作品中，是做如此地介紹：「最初研究新古典主義的構成原理及新即物主義的觀照態度，然後主張表現中國的特性，在敦煌壁畫及工筆中找出了線描的特殊效果，使用細線描法並滲以自動性技巧，面目至為特殊，其作品平和近人，見出溫和可親之性格。」

　　新古典主義（Neo Classicism）是指17、18世紀在歐洲興起的藝術思潮，以遵循希臘藝術的調和均衡為典範，強調畫面構成的均整，「黃

金比例分割」正是他們作品畫面最強調的特色，是相對於同時期的浪漫主義（Romanticism）的思想，法國的大衛（J.L.David,1748-1825）都是代表性畫家。而新即物主義（New Objectivity）則是1924年由德國博物館館長哈德拉伯（G.F. Hartlaub）所創的一個名詞，指的是一群德國畫家，在深受第一次世界大戰前實驗性較濃厚的風格，如：藍騎士（德文Der Blaue Reiter）、橋派（德文Die Brucke）、分離派（德文Sezession）等影響之後，重新恢復寫實主義的畫家，如：1920年代初的葛羅士（George Grosz,1891-1969）的工細人像、迪克士（Dtto Dix,1891-1969）的半現實幻想畫，以及貝克曼（Max Beckmann, 1884-1950）具強烈寫實色彩卻形體歪曲的人像構圖等。這些畫家主張：創作不應被任何觀念所拘束，而站在物

質的基礎上，完全客觀且自由地捕捉對象的具體性。

在首屆的「東方畫展」目錄介紹文中，或許使用了太多藝術史上的專有名詞，難免青澀，卻相當具體地指出了吳昊藝術學習的幾個重要來源乃至特性：新古典主義的規整構成、新即物主義的物象描繪（寫實但變形）、敦煌壁畫的色彩，然後是工筆細節加上自動性技巧。這些美術史流派與繪畫技巧知識，即是他進入李仲生美術班傳授得來的，而運用到自己的藝術創作上。從這樣的技法表現出發，在主題上卻以其生活現實感受為主，而找出自己的藝術之道。從最早的作品：〈兩人〉（1955）、〈少女與木偶〉（1957）、〈婦女與小孩〉（1957）、〈玩具〉（1961）、〈風箏〉（1960，P.19）、〈裝飾的老虎〉（1964）、〈雞群〉（1965，P.18）、〈孩子與玩具〉（1985），乃至80年代以後的〈蝴蝶與女人〉（1985）、〈藍色的花朵〉（1986）等，都可以看到他不斷在創新中，表現更加成熟精進。不分油畫或版畫：前衛現代的造形與技法，卻取材自最為庶民的題材與語彙，充滿一種現代與懷古、歡愉與鄉愁的後現代情緒。

在藝術家吳昊筆下，總有青春不老、手舞足蹈的小女娃兒，象徵歡愉、富足、吉祥、喜慶的花朵，充滿動態的馬匹、老虎、雞、鳥、魚和貓咪，這些源自民間藝術造形與色彩的作品，不但可以追溯自他兒時對母親刺繡上的豐富配色記憶，更有來自年畫、剪黏、童玩等民俗的內在影響。身為「東方畫會」創辦人之一的吳昊，師承李仲生，其早期油畫、中期版畫與近期油畫作品，皆有不同風格，卻又融會貫通，油畫中蘊含版畫的趣味，版畫中亦透露著油畫的肌理，超越材質的特性限制，帶給觀者許多驚歎和感動。

▎紛亂中創造秩序，雜陳中顯現美感

吳昊投入李仲生門下，開始現代繪畫藝術的追求，他以東方的毛筆所創作出來的那種薄而透明的東方式油畫，這正是吳昊藝術的源頭，作

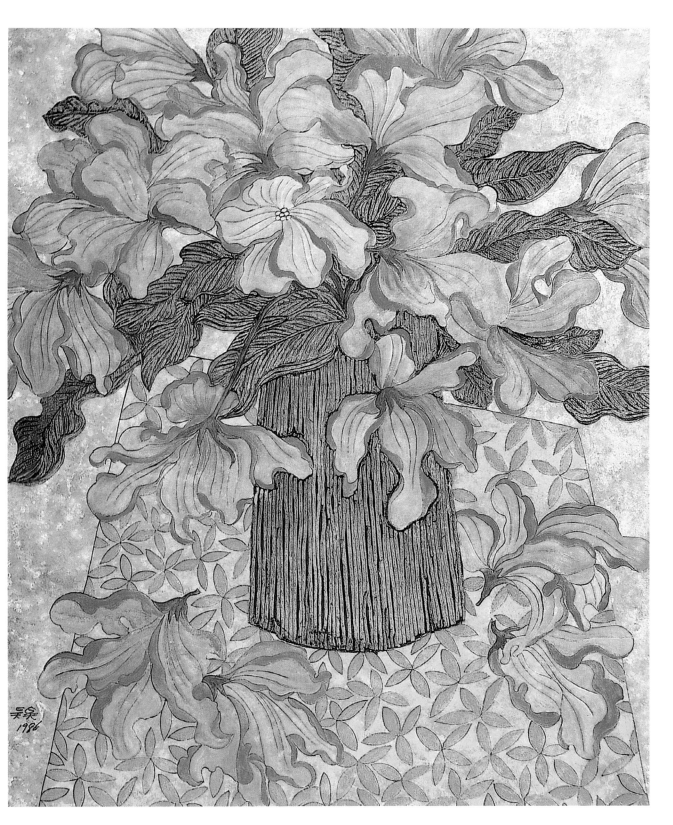

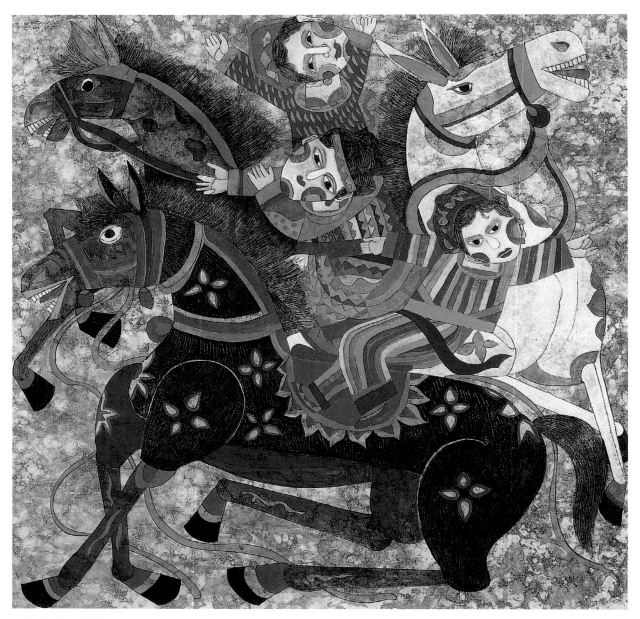

吳昊　童趣圖　1988
油彩、畫布　100×100cm

品中展現了歡愉、開闊並富有生命力。吳昊版畫最早的接觸，尤其版畫
的印刷效果，甚至套色手法，在彩色印刷還不發達的當時，正適合大眾
傳播的需要。他用線、色（套色版）表現藝術性，強調民間的線條和色
彩，人物借用民間造形，是一種純粹的藝術性追求。

　　1950年代末期，臺灣畫壇受到國際美術潮流的影響，掀起了現代藝

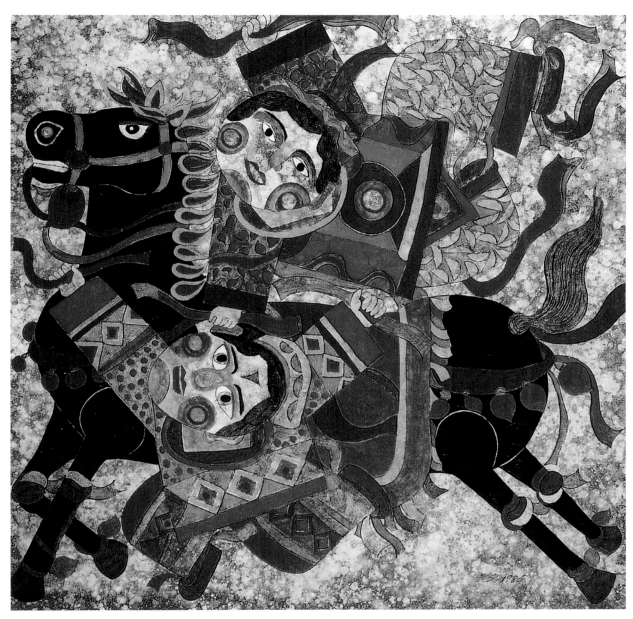

吳昊　馬上藝人　1986
油彩、畫布　107×107cm

術運動，1958年5月「華美協進社」在臺北市衡陽路舉辦的「中美現代版
畫展」，引起畫壇極大的注目，也激發了版畫創作者組織團體的決心，
同年11月「現代版畫會」於焉誕生，該會的成立宗旨是「……在創作方
式、內容上加入現代感，建立版畫新穎獨立的藝術形式。」在觀念上將
臺灣的現代版畫帶入新的階段。在現代版畫會的推動下，版畫創作風

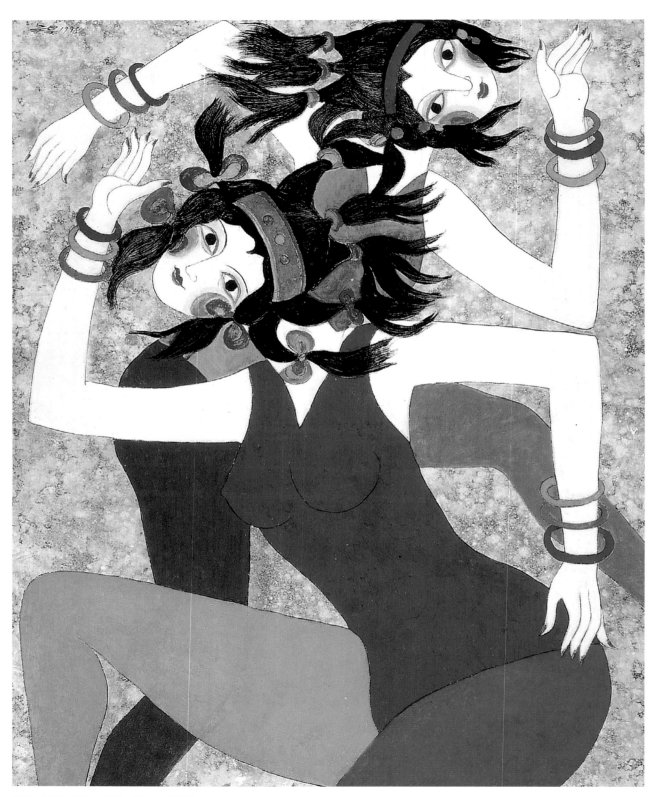

吳昊　舞者　1998　油彩、畫布　91×87cm

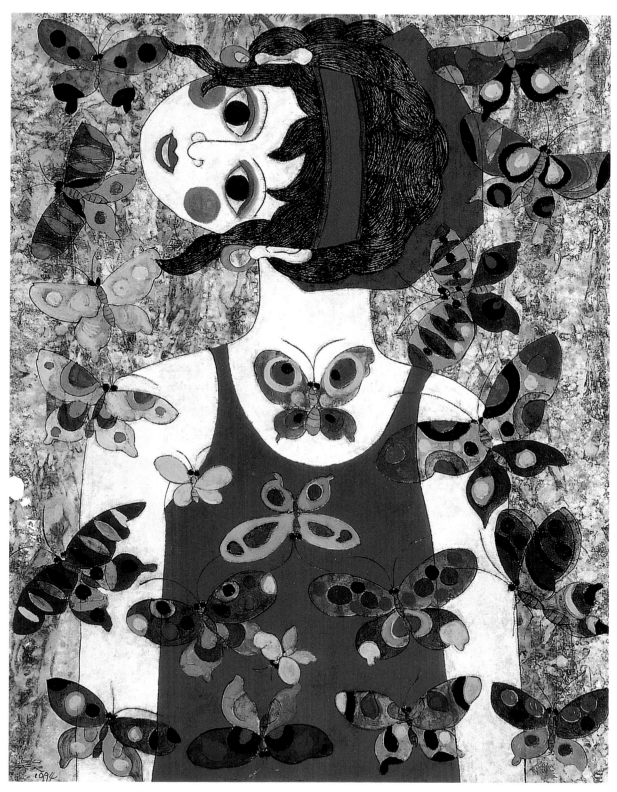

吳昊　蝶女　1994　油彩、畫布　80×60.5cm

[左頁圖]
吳昊　紫色芋花　1991
油彩、畫布　118×82cm

吳昊　十個紅柿子　2006
油彩、畫布　53×53cm

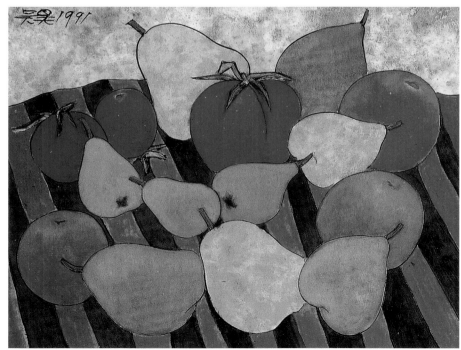

吳昊　水果　1991
油彩、畫布　尺寸未詳

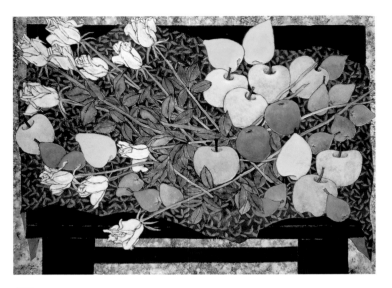

吳昊
白玫瑰和水果
1995　油彩、畫布
53×72cm

氣極盛，1966年吳昊加入現代版畫會，才正式開始創作版畫，當時吳昊總覺得用油畫表現東方的意識或趣味性比較難，他想利用木刻來表達或許能如願吧！於是他把在家鄉所見的民俗藝術，例如門神、年畫等，用他從李仲生老師所學來的繪畫理論，把這些民族性的造形和色彩融入他的繪畫中。如此一來不只符合他的創作目標，也同時開始實現把東方藝術融入現代繪畫的理論！

作為「東方畫會」創始成員的吳昊，始終對版畫創作保持高度興趣，1961年的第4屆「現代版畫展」，吳昊便有作品參展；之後，「東方畫會」與「現代版畫會」多次聯合展出，吳昊也正式成為「現代版畫會」的一員。他是當時現代版畫三傑之一，即：陳庭詩（1916-2002）、李錫奇（1938- ）與吳昊。

1970年代初期，東方畫會成員相繼出國，吳昊已成為維繫「東方畫會」最主要的力量；同時，隨著一連串外交困頓與挫敗，鄉土運動逐漸抬頭，吳昊以一些違章建築或是老屋為題材的版畫作品，跨越現代主義的鴻溝，也成為鄉土運動的代表。1970年的〈淡水舊屋〉在看似寫實的畫面中，其實仍保留著吳昊的物象變形手法，那些老屋屋瓦的傾斜，賦予畫面一股既具活力、卻又老朽的矛盾張力。而由黃、紅、綠、黑、白等幾個單純的色彩所組成的畫面，天空、石階與石牆的黃，本身就是一種「非固有色的」自由運用，卻也和樹葉的綠，共同烘托出磚屋古老而沉穩的紅。

吳昊的版畫，在看似質樸、簡潔的畫面中，其實蘊含極為繁複細膩的刀法、線條，和大膽俐落的用色。1971年的〈後街的黃昏〉，拿掉了綠色，純粹紅、黃、黑、白的配置，構成吳昊最具代表性的招牌色調。

在看似雜亂無章的街屋構成中，幾支粗黑的電桿，穩定了畫面。當然電桿也不會是筆直而整齊的豎立，搭配屋頂上的電視天線、煙囪，和隨意晾曬的衣服、橫豎出現的招牌，吳昊在紛亂中創造了秩序，在雜陳中顯現了美感，在諒解中表現了包容。

超越族群歷史，註記自我生命

在臺灣經濟快速發展的1960年代，從60年代電子化時代的來臨：諸如1962年臺視開播，隨著1972年蔣經國就任行政院長，展開十大建設，快速的現代化，無形中擠壓了傳統保存的空間，新的建築取代了老舊的屋厝。吳昊當時居住在臺北市南機場附近克難街，親眼看到許多老舊的建築物被拆，在當時被稱為違章建築。吳昊說：「許多的違章建築，是隨著大陸的移民和退伍老兵出現的。這是歷史生命的一個轉捩點，是時代特有的產物。」曾經以防空洞作為畫室的吳昊，對這些社會弱勢的族群，有著深切的同情，由同情而諒解、由諒解而包容、由包容而生美感，成為他藝術創作的靈感與題材。

吳昊在這個時期刻畫大量以老舊房屋為主題的木刻版畫，一刀一刀的雕刻出老舊房屋景觀，為這些老屋發聲，為那群被漠視的族群吶喊，但是畫面表現出來的卻是一種平靜、沉穩而祥和的氛圍。有時透過巷弄，可以看到門內工作的人們，例如1973年的〈淡水小鎮〉；有時在紛亂的窗臺前，擺置著幾盆充滿生命的植物，例如1975年的〈後街〉（P.69下圖）；有時老屋掩映在一片樹林之中，如1978年的〈林中人家〉；有時

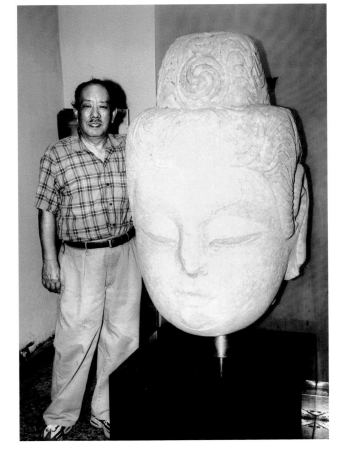
吳昊與佛頭合影。

老屋的前面是一片海茫茫的白色蘆葦或油菜花，如1975年的〈蘆葦中的舊屋〉（P.70）、1977年的〈黃花遍地〉；有時一輪落日映照著餘暉，染紅了遠方的屋頂，如1975年的〈落日〉（P.69上圖）；有時夜晚的小鎮，是一片的清寧，如1972年的〈安平舊屋〉（P.136上三圖）。吳昊的老屋系列，超越了族群，超越了歷史，是自我生命的註記，包括童年生活的回憶，也為轉變中的環境留下記憶。

　　吳昊的鄉土版畫，除了取材老屋古厝，也有廟前慶典（1975〈廟前〉）、還有樂舞藝人（1972〈樂人〉、〈馬上嬉戲〉（P.66下圖））、乃至各種動物（1972〈群鴿〉（P.134左下圖））、花卉（1973〈瓶上的玫瑰〉（P.58）、1983〈鬱金香〉（P.60上圖））、裸女（1975〈裸女〉）。2006年，吳昊在停刀多年之後，再度執刀，刻作一批簡潔而童趣的作品，如：〈貓〉、〈雙魚圖〉、〈汪汪〉等。包括人物、風景、屋舍、動物或花卉，在他的刻劃下皆靈動活潑，線條樸趣拙稚卻別具韻味，在揮灑豪放、酣暢淋漓的筆觸中，隱含著細膩優雅。2013年，國立臺北藝術大學關渡美術館舉行吳昊版畫展，會場展出他這一系列主題的木刻版畫原版模拓印完成的版畫作品。吳昊將這些作品的版模，全部贈送給國立臺北藝術大學的關渡美術館，給這座大學美術館留下了珍貴的藝術收藏。

　　吳昊近期作品中，色彩魅力不減，依然熱情地顯得富麗堂皇，甚至讓艷麗花朵成背景，中央放置一盆水仙，桌上散落著蘋果、柿子、花卉間的竊竊私語可說是熱鬧至極。此外，他嘗試以九宮格排列九朵花，讓作品有不同於以往的構圖效果，「改變應該是要在一個基礎上面變，就像蓋房子，要一層一層蓋起來，如果覺得前面的蓋不好，一直推掉重蓋，永遠蓋不高。」吳昊依然還在自我突破，為自己的這座藝術城堡繼續堆疊著。無論外在環境如何變遷、如何更迭，他總是可以在轉身後，把所有心思放在畫布上，吳昊的藝術之眼看到了自然的美好，每一朵花象徵一份情感、一份對生命懷有美好期待的樂觀，作品中的繽紛世界，引向一方永恆雋存。

總體而言，吳昊的作品主要取材自生活經驗，充滿濃重的思鄉之情。透過作品與家鄉的對話，兒時蒔花弄草間的鮮麗色澤和節慶圖騰的繽紛色彩，在豐饒奔放的構圖映襯下流轉成線條，創造獨特且強烈的個人造形語彙。吳昊擅以獨特的暈染技巧，做成多彩而透明的背景，加上民俗的造型，以及運用中國紅豆筆，仔細描繪象徵歡愉、富足、吉祥、喜慶的花朵、動態的馬匹、老虎、雞、鳥、魚和貓咪，還有神采飛揚的人物。透過吳昊的創作，觀眾得以進入無盡華美、無悔歡愉的節慶氣氛中，感受作者獨特的時代記憶與生命風景。

吳昊的藝術發展，經歷了早期油畫、中期版畫與近期油畫三個階段，但幾乎沒有人能夠直接藉由作品，輕易的指出其間的明顯分界。油畫中蘊含著版畫的趣味，版畫中透露著油畫的肌理；唯有強烈而統一的藝術理念，才能超越材質的特性限制，表現出如一的藝術風貌。儘管在材料的表現上，藝術家有著某種精微的考量，但對觀賞者而言，其感動與親切是始終一致。

吳昊繪畫作品的題材,主要是取材自身邊所見所感的事物。而喜歡動物的他,對於鳥、貓、狗、魚、馬、雞等動物更是多有著墨。在他的這類作品中,往往有一個共通的特點,即畫家喜採群聚交錯的排列方式,彰顯主題的張力,令人見後印象深刻。

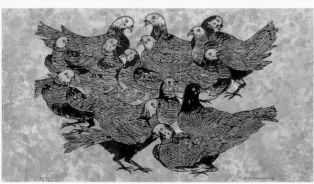

[左上圖]

吳昊　有餘　1990　油彩、畫布　81×81cm

[右上圖]

吳昊　三馬圖　1992　油彩、畫布　81×81cm

[左下圖]

吳昊　群鴿　1972　木刻版畫　66.5×97cm　關渡美術館典藏

[右下圖]

吳昊　狗兒　1994　油彩、畫布　66×66cm

[右頁圖]

吳昊　貓　1992　油彩、畫布　90×73cm

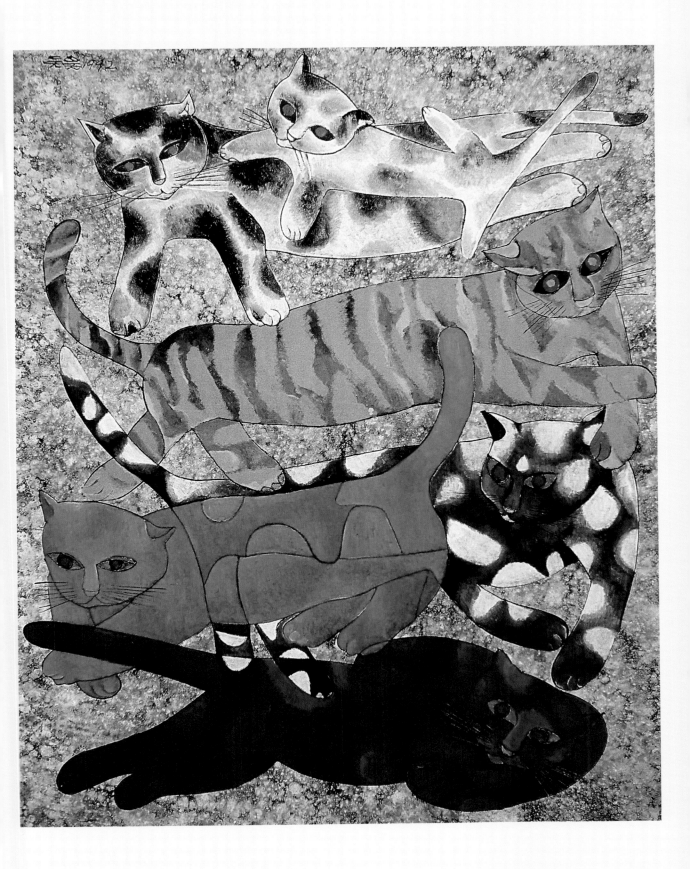

2013年，吳昊將一批珍藏的木刻作品原版版模，贈送給國立臺北藝術大學的關渡美術館。現在這批套色木刻版已妥善地收藏在該館的冷氣庫房內。觀眾欣賞版畫作品的同時，較少看到原版，而版模的畫面與畫作正好呈左右反轉。現將黑色原版與畫作兩者並列，供讀者比對。（原版／徐曼淳攝）

吳昊　樹　1969　木刻版畫　64×127.5cm　關渡美術館典藏

吳昊　樹（原版）

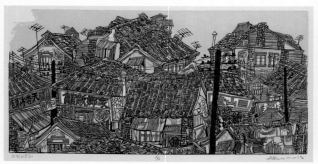
吳昊　後街的黃昏　1971　木刻版畫　47×95.5cm　關渡美術館典藏

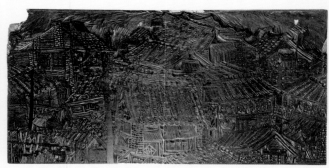
吳昊　後街的黃昏（原版）

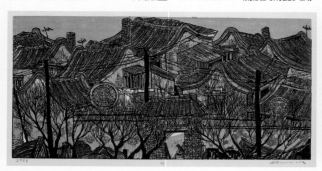
吳昊　安平舊屋　1972　木刻版畫　51×104cm　關渡美術館典藏

吳昊　安平舊屋（原版）

吳昊　湖南臘味店　1973　木刻版畫　42×100cm　關渡美術館典藏

吳昊　湖南臘味店（原版）

吳昊　花神之舞　1972　木刻版畫　59×108 cm　關渡美術館典藏

吳昊　花神之舞（原版）

六、跨文化現代性

綜觀吳昊的藝術演化，他不僅跨越了油彩與版畫的媒材界線，也橫跨了現代繪畫運動與鄉土運動，堪稱臺灣從跨文化現代性到後現代時期的代表畫家之一。戰後臺灣藝壇，能以作品橫貫不同發展時期，而始終受到肯定的畫家，席德進和吳昊是其中重要的兩位。然而，席德進的風格思想是多變而迂迴的，吳昊則始終以他獨特的統整面貌，一路走來，即使在號稱已進入「後現代時期」的今天，吳昊的作品仍不虞有被時代冷落的可能。他藝術的「魔力」到底在哪裡？吳昊顯然是戰後臺灣美術史中，一個值得注目和思考的個案。

[右頁圖] 吳昊　鳥語花香（局部）2004　油彩、畫布　130×330cm
[下圖] 2017年春，吳昊與本書作者曾長生（左）於藝術家出版社相見歡。（王庭玫攝）

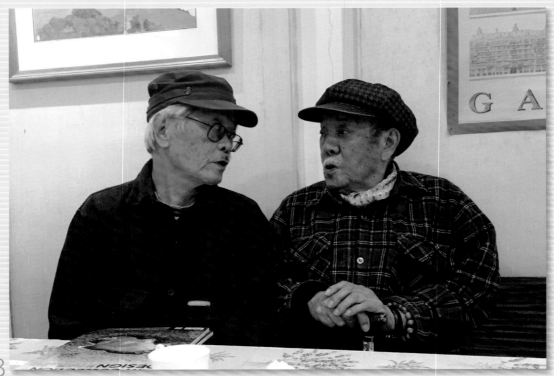

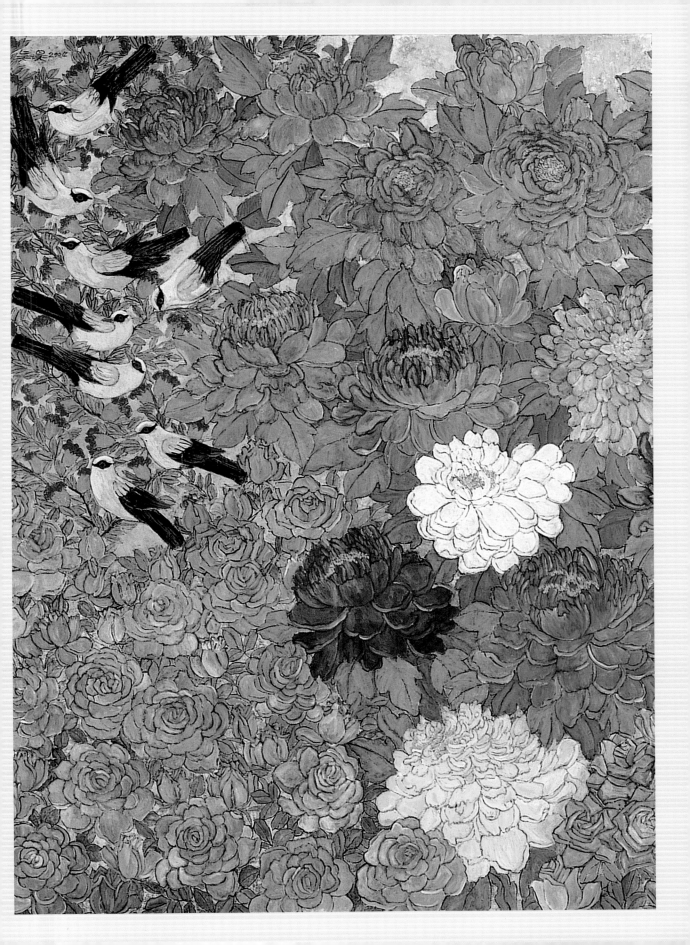

▌現代性的風骨是自我的苦心經營

　　1983年，傅柯在法蘭西學院的演講〈何謂啟蒙？〉中，引用夏爾‧波特萊爾（Charles Baudelaire）《現代生活的畫家》的見解來定義現代性，並對照現代主義中的兩種漫遊者，一種身處於時代流變卻毫不自知，一種在歷史變遷時刻充分自覺地面對自己的任務。身為現代主義者，不是接受自己在時間流逝中隨波逐流，而是把自己看成是必須苦心經營的對象。傅柯此處是說，對波特萊爾而言，身為現代主義者，需要一種「修道性的自我苦心經營」。傅柯透過閱讀康德文章，發現現代性不只是個人與當下的一種關係模式，更是在面對當下時，個人應當與自己建立的一種關係模式。

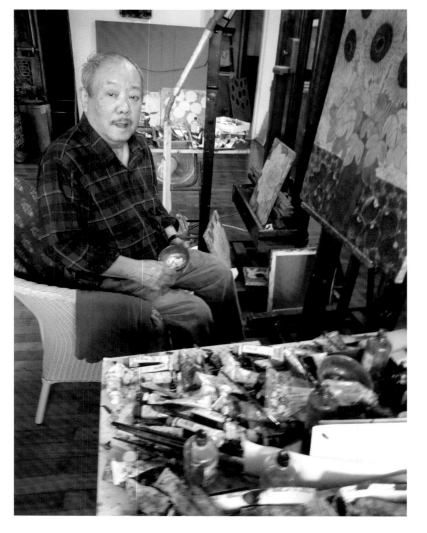

吳昊習慣將顏料倒進茶杯或小碗調色（李鳳鳴攝／藝術家出版社提供）

　　檢視吳昊的藝術演化，他又是如何自覺地面對自己，尋求創造性轉化，而從東方民俗藝術走出自己的風骨？

　　傅柯認為現代性是一種態度（attitude）或風骨（ethos）。現代性是與當下現實連接的模式，是某些人的自覺性選擇，更是一種思考及感覺的方式、一種行事及行為的方式，突顯了個人的歸屬。現代性本身就是一種「任務」（法文une tâche, a task）。這種風骨即現代主義者的自覺性選擇，使他自己與當下現實（actualité）產生連結。諸如「自覺性的選

擇」、「自我的苦心經營」，以及「自我技藝」等表述方式，是1980年代傳柯的法蘭西學院講座所反覆演繹的概念，也是理解他的權力關係理論的關鍵。

當年組成東方畫會的八大響馬，或是遠遊異國，或是消失沉寂，早婚的吳昊留在臺灣，反而成為畫會歷屆展出最重要的代言人。在技巧上，吳昊的油畫畫法並不是原創的。藤田嗣治以東方的毛筆所創造出來的那種薄而透明的東方式油畫，正是吳昊藝術的源頭。這是李仲生賜予吳昊最重要的引導。藤田嗣治曾是李仲生受業日本前衛藝術研究所時的恩師，李仲生生前，始終以藤田的努力途徑訓勉學生：要在自己的文化裡找尋養分。所有的東方畫會畫家，以吳昊對藤田的體認最為澈底；但藤田嗣治表現在油畫作品中的纖細、神經質，甚至病態的日本氣質，在吳昊的作品中，卻是展現了歡愉、開闊、富有生命活力的大國氣度。

早在安東街畫室時期，吳昊捨棄木炭和鉛筆後，便開始以更適合自己個性的毛筆，進行素描練習，也以得自中國敦煌壁畫與白描人物畫的線條，從事創作；然而這樣的線條，在整個畫面的構成和造型上，並未能找到真正的著力點。1957年第 1 屆「東方畫展」結束後，席德進在一篇充滿鼓舞之情的評介文字中，率直地指出：吳昊的線條甚為優越，色彩也別有意趣，然而「造型缺乏內在的力」，同時，過強的「自動性技法」，把主要的色彩和線條的優點也都削弱了。

如今已八十多歲的吳昊，一逕用現代形式懷想東方，重現記憶中溫暖的春天，保持回憶鮮明而愉悅，成為現今的華麗當代。吳昊在李仲生「東方、自我、時代感」創作要素的啟發中，找到了無可取代的自己。他的畫停格著

【關鍵詞】
跨文化現代性

吳昊的繪畫史，分處舊世代與新思潮的交會點，儼然成為臺灣生活的演變史。從50年代的克難摸索，60年代與東方畫會成員一起衝鋒國內外藝壇，到70年代反映鄉土民間樸拙雅致的版畫，80年代則繼續以油畫探索絢爛的彩色世界，他的作品具有一種神祕的魅力，既矛盾又舒坦，豪放中卻藏著細膩，拙稚卻別具風韻；看似繁複、實則單純。吳昊能以作品橫貫「現代繪畫運動」和「鄉土運動」兩個時期，堪稱臺灣跨越現代與後現代的代表畫家之一。吳昊的跨文化現代性：從原鄉思惟到跨越東方，正預示了東方美學新結構的可能趨向，亦即從原始思惟到跨東方主義的自然展現。

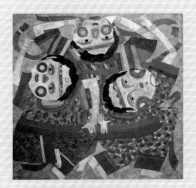

吳昊　舞　1984　油彩、畫布
90×90cm

斑斕的回憶、跳躍的青春，以一種恬靜而奔放的姿態，恣意宣洩心底最
澎湃的情感。容或內涵意象隨時代的腳步而推衍，藝術的純粹卻始終如
一，剛柔並濟，喜悅媚麗，即使是破碎的歲月、殘舊的題材，他也有辦
法找出繁華與希望。

▌超越傳統形制，尋求創造性轉化

　　一個藝術家如何可能既尊重又挑戰現實？根據傅柯的說法，透
過自由實踐，人可以察覺限制所在，並得知可僭越的程度。他用「界
限態度」（une attitude limite）一詞來進一步闡釋他所謂的「現代性的態
度」：「這種哲學的風骨，可視為一種界限態度……我們必須超越內／
外之分，我們必須時時處於尖端……簡而言之，重點在於將批判理論中
必要的限制性，轉化為一種可能進行踰越的批判實踐。」傅柯心目中的
現代主義者，雖被限制所束縛，卻迫不及待地追尋自由；他自知身處於
尖端，隨時準備踰越界限。再者，這種歷史批判的態度，必須是一種實
驗性態度。

吳昊所使用的顏料（李鳳鳴攝
／藝術家出版社提供）

　　對線條的認同，將它做為東方、尤其是中國藝術
最珍貴的資產，這是藝術家的信仰；但在創作的過程
中，如何運用這些線條建立起屬於自己的面貌，其實才
是問題的關鍵。在吳昊早期運用「自動性技法」，依潛
意識流動而創作出來的作品，我們看到了某些日後「繁
複」、「循環」的原型。但這些作品和觀眾之間，缺乏
一種文化的連繫或聯想，只有形式的趣味，並沒有造型
或內涵上的動力。

　　這樣的困境，在他轉入版畫的創作時，得到了妥切
的解決。版畫的材質特性，使他不得不放棄那些原本是
李仲生教學中極重要的「自動性技法」。一種由畫稿、
刻板到印製的計畫性過程，使吳昊的線條開始進行一

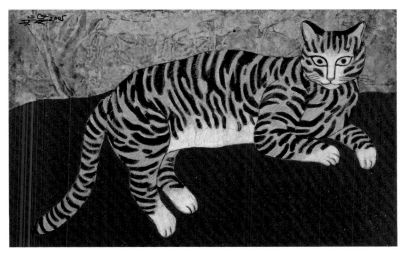

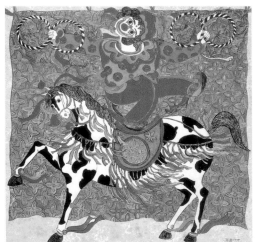

種更具造型考量的調整，於是，原先在油畫作品中飄浮的某些民俗造型，這時更確切而有力地成為了畫面的主要支架。

吳昊從創作油畫轉向版畫，事實上也並不完全是基於創作需要的考量。當年窮困的生活，使購買昂貴的油畫顏料成為沉重的負擔。版畫的製作，在材料費用上，無論如何較油彩節省許多；尤其以紙質取代了畫布，也使得當時不易取得的畫材，得到了暫時的解決。這種因環境限制所引發的創作契機，一如抗戰時期撤守重慶大後方的現代藝術家林風眠等人，因油畫顏料取得困難，轉而在現代水墨上，作出了偉大的成績。對藝術家創作生命轉折的了解，似乎無法捨棄現實的環

境，只完全從藝術理念層面作理所當然的解釋。

吳昊日後在創作上改以版畫為主要媒材，還有一段因緣：他仍從事油畫創作時，就為了生活的需要刻印一些版畫小插圖，投稿當時的報刊雜誌，換取生活費用，這也是他和版畫最早的接觸。類似作品，即使在吳昊任職《國語日報》以後，我們仍然能在那些專為兒童設計的版面中時常看到。

根據傅柯的說法，現代主義者波特萊爾不是個單純的漫遊者，他不僅是「捕捉住稍縱即逝、處處驚奇的當下」，也不僅是「滿足於睜眼觀看，儲藏記憶」。反之，現代主義者總是孜孜矻矻，尋尋覓覓；比起單純的漫遊者，他有一個更崇高的目的：他尋覓的是一種特質，姑且稱之為「現代性」。他一心一意在生活中尋找歷史的詩意。傅柯認為現代主義者的要務是從生活中提煉出詩意，也就是將生活轉化為詩。這便是他所謂的「在生活中尋找歷史的詩意」。

版畫創作為吳昊藝術生命帶來的造型特色，無疑是使其早期的虛懸線條得以立足成形的最重要觸媒；那些飄浮在早期油畫中的童年記憶

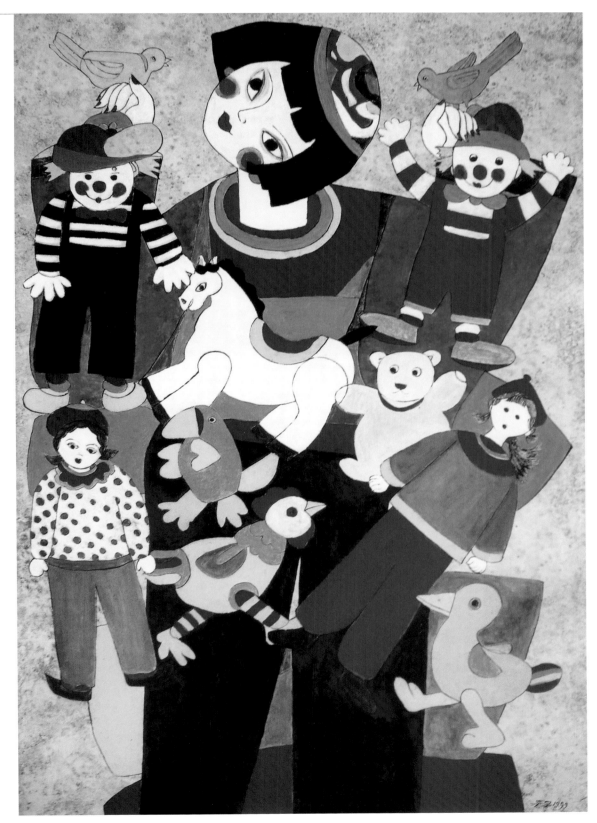

[上圖] 吳昊　孩子和玩具　1999　油彩、畫布　116.5×80cm
[左頁上圖] 吳昊任《國語日報》美育組組長時，教導學童創作的情形。
[左頁下圖] 吳昊任《國語日報》美育組組長時與學童合影。

吳昊　八個孩子與風箏
2001　油彩、畫布
146×146cm

[右頁圖]
吳昊　捧花的女孩　1998
油彩、畫布　91×60.5cm

與淡淡鄉愁，現在藉著一些具體的「玩具」、「風箏」、「雞群」，一下子落實到畫面上，那是一種對消逝的童年與故鄉的遙遠記憶。但是受之於現代繪畫薰陶的畫面構成，使得吳昊機巧地在傳統與現代之間，迅速取得美好的協調。作於1967-1968年間的〈雞的假期〉（又稱〈裝飾的

147

吳昊與2009年的畫作〈輕歌曼舞〉在展場合影

雞〉），被公認為是相當具有代表性的作品。

然而，這段時間更令一般觀眾熟知的，是那些以玩具、孩童為組合的造型。這些造型明顯來自一些民間藝術的綜合與轉換，如那隻大頭、長尾，身著條紋的老虎，如那群鳳眼、貓鼻、體態多變的孩童、樂人，以及振翅欲飛的風箏，都可以在殘存的民間藝術中找到對應；更重要的是，這些記憶中的影像，畫家從現實生活中仍可窺見。攝影家黃永松有一次為《漢聲》雜誌到畫家家中拍攝照片，剛好把畫家的女兒和背後的風箏拍了進去，等照片洗出來了，才發現那些童臉與風箏，正是畫家作品中的造型和意象。

這種從真實生活中吐露出來的情感，是無從造假的。吳昊對故鄉的懷念與對家庭的責任，其感情始終是一致的，也成為其畫面「魔力」的主要泉源。為了藝術創作，他忍受「清寒」，忍受肉體的痛苦，但是他不「犧牲孩子」。瞭解藝術家的生活、情感，對某些藝術作品並不重要，但對吳昊這樣一位創作「魔力」來自生活經驗的藝術家，卻是必要的。

▍媒介化的後現代空間意識

新空間美學和其存在性的生命世界的任何具體解說，都需要一些中間性的步驟，或是以往辯證所稱的中介（mediation）。後現代的空間化，已經在各種空間媒體的關係和並存的異質力量之中進行了，我們在此可

以將空間化說成一種傳統精緻藝術被媒介化（mediatized）的過程。就以新具象繪畫（neo-figurative painting）為例，它放棄了以前現代主義繪畫的烏托邦使命，繪畫不再做超越自己之外的任何事情。在失掉這種意識形態的使命之後，在形式從歷史中解放出來之後，繪畫現在可以自由追隨一種贊同所有過去語言的可逆轉的游牧態度。這是一種希望剝奪語言之意義的觀念，傾向於認為繪畫的語言完全是可以互換的，傾向於將這種語言自固定和狂熱中移出來，使它進入一種價值經常變動的實踐中。不同風格的接觸製出一串意象，所有這些意象都在變換和進展的基礎上運作，它是流動的，而非計畫好的。

1965-1966年間，臺灣的經濟正邁向發展高峰，吳昊關懷的眼光，不自覺地投射在每天上班必經道路旁的低矮違章建築上，畫家從這些建築中，看見了時代的悲劇與生命的無奈，因為它們從前在臺灣是不存在的，都是由大陸逃來的老百姓所建，是時代特有的產物。

吳昊的花即使不再蘊含鄉愁與落寞，但來自民間藝術的轉換脈絡，仍是一致的。正面性、平面性、繁複性，仍是民間藝術的特點，再加上木刻版畫中黑色線條的分類，與部分金箔的貼裱，配上簡化的色塊桌面，吳昊仍技巧地扮演了現代與傳統最成功的調和者。

生活的改善，使藝術家作品中歡愉的色彩逐漸加強，尤其在1980年前後，由於好友夏陽的建議，油畫又逐漸成為畫家創作的主要媒材。據畫家的說法，是夏陽奉勸自己回到油畫創作，因為夏陽認為，世界上最重要的畫家，仍是以油畫創作為主，版畫的地位始終不如油畫。姑且不論夏陽的這種說法是否正確，吳昊在這個時期放棄版畫創作，原因可能並不如此簡單。

1980年代之後，許多成名的版畫

來到海邊，吳昊滿心歡喜。
（簡慧慧提供）

吳昊　綠葉和水果　1996
油彩、畫布　79×79cm

[右頁上圖]
吳昊　花月正春風　2005
油彩、畫布　64×160cm

[右頁下圖]
吳昊　繡球花與水果
1992　油彩、畫布
106.5×106.5cm
國立臺灣美術館典藏

家，如吳昊、李錫奇、林智信等人放棄版畫，幾乎是一種普遍的現象。
原因之一，或許是這批當年在現代版畫運動中衝鋒陷陣的老將，由於年
齡增長，眼力、體力已不如從前，版畫那種耗時費力的工作已經逐漸成
為負擔，尋找另一種更適合他們的創作媒材，應該是可以理解的事。

　　此外，還有一項社會因素。1980年代以後，臺灣經濟快速成長，具
有購買力的收藏家，對不是「獨一無二」的版畫作品，開始興趣缺缺；
同時，版畫作品儘管耗時費力，市場價格也仍遠不如油畫。這些情形，
或多或少都成為畫家改變媒材的考量因素；更何況吳昊本人，自始便未
中斷油畫的創作。

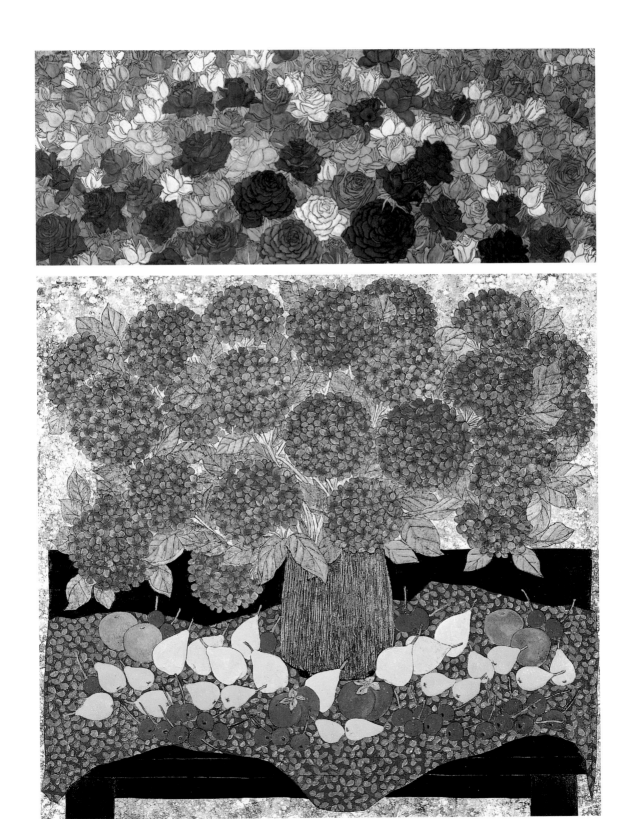

原鄉思惟與跨東方主義

　　1980年以後，我們已經很少再看到吳昊的版畫作品了，那種以獨特的暈染技巧作成的多彩而透明的背景，加上民俗的造型，以及用中國紅豆筆仔細描繪的纖細輪廓線，構成了吳昊後期作品迷人的面貌，色彩更豐富了，人物開始有了一些飛揚姿態，尤其是具有動態的馬大量出現，象徵著歡愉、富足、吉祥、喜慶的花朵，更是吳昊不厭的題材。

　　1983年，夏陽返回大陸探親，這位和他南京同鄉的生死之交，代他回家探望母親，帶回來了母親健在的消息，讓吳昊沈穩的心情又激起了「歆動」的浪花。文化大革命期間，吳昊的母親因為望族世家的背景，而被掃地出門、淪落街頭，曾令吳昊涕泣心痛。多年分隔使他無

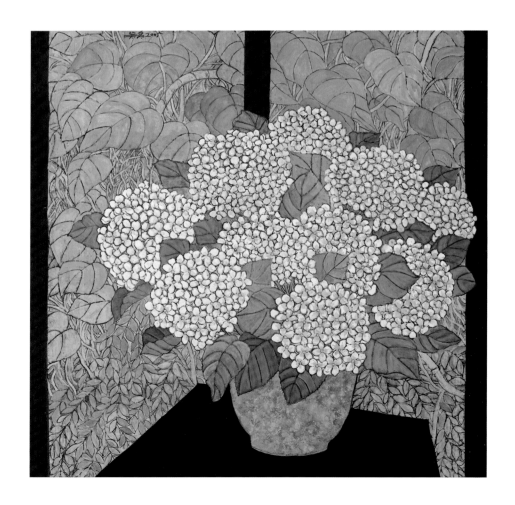

吳昊　翠幕倚窗前　2005
油彩、畫布　81×81cm

法盡人子之孝，然而這些年在臺灣的奮鬥與成績，他多麼希望與母親分享。

1985年，吳昊開始與龍門畫廊的長期合作關係，一場標名「祝母親八十壽辰」的展覽，展出了「花」與「小丑」的系列。花，永遠是人間最美好的祝福與讚頌，吳昊的藝術沒有學理，沒有說教，他只想帶給人們歡愉，一如亨利‧馬諦斯（Henri Matisse）希望人們看他的畫時，是一種舒坦地坐在扶手沙發椅上的感覺。小丑不也正是帶給人們歡愉的人物？只是其中更蘊含了一些對生命浮沉與無奈的深刻感受；吳昊說：「人生旅程，很能夠擺脫環境的操縱，這就是我畫『小丑』的心理情緒。」

1988年5月，臺灣解嚴後的第二年，這位離家的少年，兩鬢灰白地回到故鄉，跪在母親膝前。故鄉的景色，再一次使他的作品呈現飛揚的意象與變貌。〈這兒的楓葉好紅〉正是這個時期的代表作，一片火紅的楓葉，護住了黑瓦白牆的民居，反映吳昊重見故鄉以後的興奮、成熟與無盡的感觸……。

［左圖］
吳昊　漫天花舞　2005
油彩、畫布　114×114cm

［右圖］
吳昊　荷花與蓮蓬　1992
油彩、畫布　66×66cm

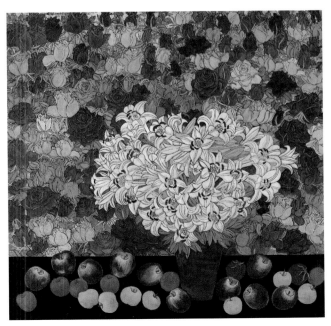

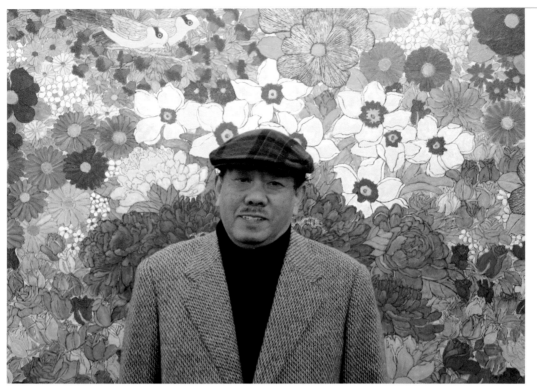

154

[左、右圖]
2017年，吳昊接受本書作者
訪談時的生動表情。（藝術家
出版社攝）

在吳昊略微粗獷的外表下，蘊藏著一種纖細深沉的感情，他寬厚粗糙的雙手，是如何刻畫出這樣細緻精微的線條？那個歷經流亡、徬徨、摸索的生命，又是如何追求這樣一個無盡的華美、無悔的歡愉？吳昊踏實走過了他的歷史，較同時代的任何一個同背景的畫家，更真切具體地記錄了時代的感情，那美好的仗已經打過，他毫無遺憾地完成了他時代的使命。

1980年代之前與之後，西方與非西方的跨文化辯證演變情勢，顯示「原始主義」與「東方主義」為現代藝術發展帶來了深刻影響。尤其是與西方不同的「野性思惟」及「東方主義」的轉向，給予非西方現代藝術家的啟示，在80年代之後，已逐漸演變成非西方的「跨文化」基本精神與主要策略。而華裔現代藝術家的跨文化另類表現——「禪境」，亦即新東方主義或跨東方主義的核心，是否正是華裔當代藝術發展可行

[左頁上圖]
吳昊攝於一片花團錦簇的
畫作前。（簡慧慧提供）

[左頁下圖]
吳昊　九朵玫瑰　2009
油彩、畫布　82×82cm

155

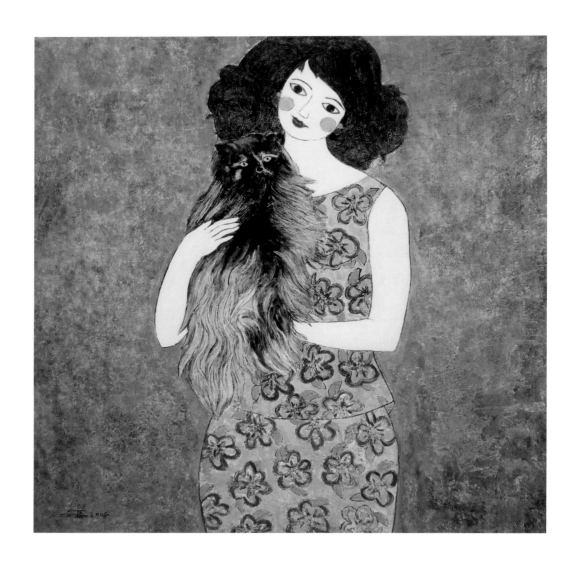

吳昊　女人與貓
2008　油彩、麻布
81×81cm

的第三條路？

　　同理引申，對坐落於亞太地區既邊緣又交會的臺灣，其原住民加上來自大陸各地區移民的傳承交融，經不同時期外來族群（荷、西、英、日、美）文化的衝擊，文化藝術演變也自然受到「原始思惟」的生命力，以及「跨東方主義」的多元性等機緣因素之影響，這個既原生、又多元的「跨文化」獨特條件，在華裔當代藝術發展史上，理當成為臺灣藝術家的基本優勢。而吳昊藝術的跨文化現代性，正預示了東方美學新結構的可能趨向，亦即從野性思惟到跨東方主義的自然展現。

吳昊生平年表

1932	· 一歲。10月23日生於南京市，本名吳世祿。父親吳介丞，經營米店生意有成，家境富裕，老家為大宅第，庭院花木扶疏。母親徐氏，喜刺繡。在家中排行第二，上有長姊，下有弟、妹各兩人。因外祖父擅長山水畫、喜園藝，從小看外公作畫，受到薰陶啟蒙。
1934	· 三歲。日軍侵華，轟炸南京，全家避難鄉下。二妹小紅及三妹在逃難時病故。
1936	· 五歲。逃難抵達江蘇省鄉泉縣，寄居兩年，入私塾唸書。
1937	· 六歲。目睹村民武裝組「紅槍隊」、「黃槍隊」犧牲生命抗日。
1938	· 七歲。父親顧及子女的教育，舉家遷返南京。
1939	· 八歲。入南京長樂路小學唸書。愛看趙少昊及《三毛流浪記》等漫畫書。
1945	· 十四歲。入南京市鍾英中學，後因病休學。
1946	· 十五歲。自南京育群中學畢業。
1948	· 十七歲。入蘇州省立工專預備科就讀。後隨親戚來臺，抵臺不久大陸即淪陷。
1949	· 十八歲。經在空軍擔任書記官的表哥介紹，進入臺北空軍總部擔任文書上士。在軍中結識夏陽，兩人為室友，經常一起寫生畫畫。
1950	· 十九歲。與夏陽一同進入美術研究班研習三個月，當時師資有黃榮燦、朱德群、劉獅、李仲生、林聖揚等。 · 獲國防部文康大競賽宣傳畫組第一名。
1951	· 二十歲。續獲國防部文康大競賽木刻組第一名，對藝術工作因此信心大增。這年又參觀臺北市中山堂舉行的現代畫聯展，深為感動。 · 偕同夏陽入李仲生畫室習畫，陸續結識了志同道合的霍剛、歐陽文苑、金藩、蕭勤、李元佳、陳道明、蕭明賢、劉芙美等人。
1952	· 二十一歲。晉升空軍准尉一職，負責看管位於龍江街約四十坪的防空洞。後與同為服役於空總的同事夏陽、歐陽文苑，進駐防空洞畫畫，直至1959年結束。
1953	· 二十二歲。受到日本畫家藤田嗣治以東方情趣揚名國際的指引，開始以毛筆畫素描，也開始研究油畫。
1954	· 二十三歲。因霍剛、蕭勤執教於景美國小，畫友們定期到景美國小聚會，相互觀摩討論作品。 · 鑽研敦煌壁畫及民間藝術。同時對西方畫家馬諦斯的畫也極為崇敬。
1955	· 二十四歲。老師李仲生突然不告而別，移居中部並任教彰化女中。
1956	· 二十五歲。蕭勤赴西班牙留學後，來信提到國外藝術家常組織畫會共同宣傳理念，遂於年底與夏陽、霍剛、歐陽文苑、李元佳、陳道明、蕭明賢等人聯名籌組東方畫會。 · 入選第45屆全國書畫展；參加第4屆「全國美展」，〈廟會〉獲獎並由教育部選送泰國「慶憲節美展」。
1957	· 二十六歲。11月，參加在臺北衡陽街新生報大樓舉行的第1屆「東方畫展」，由中國與西班牙畫家聯合展出。又因蕭勤負責海外的「東方畫展」，首展同時於西班牙巴塞隆納花園畫廊展出。
1958	· 二十七歲。在軍中奉命改名為吳昊。 · 參加「東方畫展」，包括1月於馬德里、2月於塞維拉、11月於巴塞隆納的展出。第2屆「東方畫展」也於11月在臺北新生報新聞大樓舉行。
1959	· 二十八歲。與潘定芳小姐結為連理。 · 參加「東方畫展」，包括1月於比爾巴沃維芝卡亞藝術協會、5及10月於佛羅倫斯、6月於米蘭、11月於馬皆拉塔藝術家協會。12月第3屆「東方畫展」於臺北國立臺灣藝術館。 · 作品入選第5屆「巴西聖保羅國際雙年展」。
1960	· 二十九歲。參加多次「東方畫展」，包括1月於邁西那封達各畫廊、3月於勒尼阿諾摩天大樓畫廊、8月於威尼斯的聖‧思代法諾、9月於西德司徒加特議員畫廊、11月於都柏林指南針畫廊及紐約米舟畫廊，以及第4屆「東方畫展」於臺北新生報新聞大樓。
1961	· 三十歲。參加「巴西聖保羅雙年展」、「巴西國際青年雙年展」、第4屆「現代版畫展」。第5屆「東方畫展」於臺北國立臺灣藝術館舉行。 · 參加合併第5屆「現代版畫展」的第6屆「東方畫展」於臺北國立臺灣藝術館舉行。
1963	· 三十二歲。於西德石峽市個展，展出素描、版畫及油畫。 · 參加合併第6屆「現代版畫展」的第7屆「東方畫展」，於臺北國立臺灣藝術館舉行。

1964	· 三十三歲。發表木刻版畫在報章雜誌上。
	· 參加「巴黎國際青年畫家雙年展」、於義大利展出的「東方畫展」及於臺北國立臺灣藝術館舉行的第8屆「東方畫展」。
1965	· 三十四歲。參加羅馬的「中國當代藝術家聯展」，邁西那、布魯塞爾及於臺北國立臺灣藝術館舉行的第9屆「東方畫展」。
1966	· 三十五歲。加入1959年成立的現代版畫會，開始正式創作版畫。
1967	· 三十六歲。榮獲國防部頒發的楷模獎章。
	· 遷居克難街空南二村的空軍宿舍。開始創作以違章建築題材的系列作品。
	· 參加「當代藝術展」赴美展出，以及第10屆「東方畫展」於臺北海天畫廊舉行。
1968	· 三十七歲。加入由華登夫人發起的藝術家俱樂部。
	· 參加第11屆「東方畫展」於臺北文星藝廊及第12屆「東方畫展」於臺北耕莘文教院。
1969	· 三十八歲。開始木刻版畫的重要時期直到1979年，亦嘗試以廢鐵焊接動物造型的雕塑創作。
	· 參加第13屆「東方畫展」於臺北耕莘文教院。
1970	· 三十九歲。獲國防部頒發忠勤勳章。
	· 參加祕魯利馬舉行的第1屆「國際版畫展」，以及於臺北聚寶盆畫廊舉行的第14屆「東方畫展」。
1971	· 四十歲。以空軍上尉軍階退伍。進入《國語日報》工作。
	· 於臺北聚寶盆畫廊舉行「吳昊現代版畫展」。參加東京第8屆「國際版畫展」、「義大利國際藝術家聯展」。參展第15屆「東方畫展」於臺北凌雲畫廊。
1972	· 四十一歲。榮獲中華民國畫學會金爵獎。
1973	· 四十二歲。受邀於德國石峽市舉行版畫及素描個展，並於臺北鴻霖畫廊個展。
1974	· 四十三歲。於臺北鴻霖畫廊及聚寶盆畫廊舉行油畫、版畫個展。
1975	· 四十四歲。應邀到香港中文大學舉行版畫個展。
1976	· 四十五歲。於香港集一畫廊舉行版畫個展。
1977	· 四十六歲。於臺北藝術家俱樂部舉行版畫個展。
1978	· 四十七歲。於臺北版畫家畫廊舉行版畫個展。
1979	· 四十八歲。首次油畫個展於臺北版畫家畫廊舉行。參加第6屆「興國國際雙年展」，作品〈靜靜的鄉村〉獲第6屆「英國國際版畫雙年展」爵主獎。
1980	· 四十九歲。成為臺北龍門畫廊代理畫家，並於該畫廊個展。
1981	· 五十歲。參加「東方、五月畫會成立25週年聯展」於臺北省立博物館。
1982	· 五十一歲。獲中華民國版畫學會金璽獎。
1983	· 五十二歲。參加臺北市市立美術館開館展，在龍門畫廊舉行個展。
1985	· 五十四歲。「財團法人李仲生現代繪畫文教基金會」籌組人之一。
	· 於龍門畫廊個展。

▌參考資料

· 〈鬢髮半白一響馬——記吳昊油畫展〉，《中時人間》，1974。

· 米歇爾·福柯著（1966），莫偉民譯，《詞與物——人文科學考古學》，上海：三聯書店，2001。

· 李志銘，〈臺灣現代派詩人與畫家的共謀「五月」、「東方」畫會先鋒們〉，《全國新書資訊月刊》，9月號，2011.9。

· 李鳳鳴，〈如夢似幻的繁花天地——吳昊〉，《現代臺灣藝術：臺灣藝術家工作室訪問錄》，臺北：藝術家出版社，2014。

· 吳昊，〈我的繪畫之路〉，《吳昊四十年創作展》，臺北：臺北市立美術館，1994。

· 吳昊口述／劉榕峻整理，〈永遠的藝術前鋒〉，《傳燈系列展：意教的藝教——李仲生的創作及其教學》，臺北：中華文化總會，2015。

· 夏陽，〈古早記趣〉，《吳昊的繪畫歷程展》，臺中：省立臺灣美術館，1997。

· 陸蓉之，〈吳昊作品賞析——歘動與靜謐易位〉，《吳昊四十年創作展》，臺北：臺北市立美術館，1994。

· 陳長華，〈花開在深沉的夢裡——讀吳昊的畫〉，《吳昊開了》，臺北：形而上畫廊，2006。

· 陳樹升，〈吳昊——懷鄉·記憶〉，《臺灣美術大系／鄉土意識版畫》，臺北：藝術家出版社，2004。

1986	·五十五歲。於臺中名門畫廊個展。
1987	·五十六歲。首次返回大陸探親，會見離別四十五年的母親弟妹們，並參觀中央美院。擔任中華民國版畫學會董事長。
	·「財團法人李仲生現代繪畫文教基金會」成立，任董事長。
	·於龍門畫廊個展。
1989	·五十八歲。母親過世，赴大陸奔喪。
	·於龍門畫廊個展。
1991	·六十歲。於臺中當代、臺北龍門畫廊舉辦個展。
1992	·六十一歲。於龍門畫廊個展。
1993	·六十二歲。於臺南世寶坊個展。
1994	·六十三歲。獲臺北市市立美術館邀請舉行「吳昊四十年創作展」。
1995	·六十四歲。參加臺北國際藝術博覽會。
1996	·六十五歲。參加「東方、五月畫會成立40週年聯展」於高雄積禪50藝術中心。
1997	·六十六歲。獲臺灣省立美術館邀請舉行「吳昊的繪畫歷程展」。
1999	·六十八歲。於臺北、臺中帝門藝術中心舉辦個展。參加臺灣省立美術館「李仲生師生聯展」。
2003	·七十二歲。於臺北形而上畫廊舉行「東方式的浪漫」個展。
2005	·七十四歲。於臺北形而上畫廊舉行「動靜之間」、「花開了」個展。
2007	·七十六歲。於臺中月臨畫廊舉行「吳昊——陌上花兒開」個展。
2009	·七十八歲。於臺中月臨畫廊舉行個展。
	·從《國語日報》第17屆董事及美育組組長職位退休。
2010	·七十九歲。於高雄新思惟人文空間舉臺中月臨畫廊「吳昊2010個展——東方響馬」。
	·臺北形而上畫廊舉辦「心花朵朵開」個展。
2011	·八十歲。參加於關渡美術館舉辦之「SKY——2011亞洲版／圖展」。
	·10月，夫人潘定芳病逝。
2012	·八十一歲。於臺中月臨畫廊舉辦「繁華的獨白」個展。
	·參加「藝拓荒原→東方八大響馬」聯展於臺中大象藝術空間。
	·國立臺北藝術大學頒授榮譽博士學位。
2013	·八十二歲。於臺北關渡美術館舉行「吳昊版畫展」。
2015	·八十四歲。參與中華文化總會舉行的「傳燈系列展：意教的藝教——李仲生的創作及其教學展」。
2016	·八十一歲。「在天空仰望玫瑰」聯展於臺北形而上畫廊。
2017	·八十六歲。《家庭美術館——美術家傳記叢書——原彩·東方·吳昊》出版。

· 陳樹升，〈生活藝術家吳昊的版畫世界〉，《吳昊版畫展》，臺北：國立臺北藝術大學，2013。
· 彭小妍，《浪蕩子美學與跨文化現代性：1930年代上海、東京及巴黎的浪蕩子、漫遊者與譯者》，臺北：聯經，2012。
· 詹明信著（1991），吳美真譯，《後現代主義或晚期資本主義的文化邏輯》，臺北：時報文化，1998。
· 龍伊，〈如影隨形的原鄉風景〉，《吳昊的繪畫歷程展》，臺中：省立臺灣美術館，1997。
· 蕭瓊瑞，〈無悔的歡愉——做為一個生活藝術家的吳昊〉，《吳昊四十年創作展》，臺北：臺北市立美術館，1994。
· 蕭瓊瑞，〈優遊於現代與鄉土之間——後現代主義先驅吳昊〉，《吳昊版畫展》，臺北：國立臺北藝術大學，2013。

▌感謝：本書承蒙吳昊先生授權圖片，以及關渡美術館、簡慧慧、李莉莎、蘇莉莉、葉偉光、王麗雅、饒祇豪、形而上畫廊及藝術家出版社等，提供圖片及相關資料及協助，特此致謝。

家庭美術館／美術家傳記叢書

原彩‧東方‧吳 昊

曾長生／著

國立台灣美術館 策劃　　藝術家 執行

發 行 人｜蕭宗煌
出 版 者｜國立臺灣美術館
地　　址｜403 臺中市西區五權西路一段 2 號
電　　話｜（04）2372-3552
網　　址｜www.ntmofa.gov.tw
策　　劃｜蕭宗煌、何政廣
審查委員｜李欽賢、吳超然、林保堯、林素幸、陳瑞文
　　　　｜黃冬富、廖仁義、謝東山、顏娟英、蕭瓊瑞
執　　行｜林明賢、林振莖
編輯製作｜藝術家出版社
　　　　｜臺北市金山南路（藝術家路）二段 165 號 6 樓
　　　　｜電話：（02）2388-6715‧2388-6716
　　　　｜傳真：（02）2396-5708
編輯顧問｜王秀雄、謝里法、黃光男、林柏亭
總 編 輯｜何政廣
編務總監｜王庭玫
數位後製總監｜陳奕愷
數位後製執行｜陳全明
文圖編採｜謝汝萱、洪婉馨、蔣嘉惠、黃其安
美術編輯｜王孝嫣、吳心如、廖婉君、張娟如、柯美麗
行銷總監｜黃淑瑛
行政經理｜陳慧蘭
企劃專員｜徐曼淳、王常羲、朱惠慈

總 經 銷｜時報文化出版企業股份有限公司
倉　　庫｜桃園市龜山區萬壽路二段 351 號
電　　話｜（02）2306-6842

南部區域代理｜臺南市西門路一段 223 巷 10 弄 26 號
　　　　　　｜電話：（06）261-7268
　　　　　　｜傳真：（06）263-7698
製版印刷｜欣佑彩色製版印刷股份有限公司
裝　　訂｜聿成裝訂股份有限公司
電子出版團隊｜圓滿數位科技有限公司

初　　版｜2017 年 11 月
定　　價｜新臺幣 600 元

統一編號 GPN　1010601146
ISBN　978-986-05-3224-1

法律顧問　蕭雄淋

國家圖書館出版品預行編目資料

原彩‧東方‧吳昊／曾長生 著
-- 初版 -- 臺中市：國立臺灣美術館，2017.11
　160面：19×26公分　（家庭美術館）

ISBN　978-986-05-3224-1　　（平裝）

1.吳昊　　2.畫家　　3.臺灣傳記

940.9933　　　　　　　　　　106014119